V 1546

NOUVELLE
MANIERE
DE
FORTIFIER LES PLACES.

*PAR MONSIEUR BLONDEL MARECHAL
de Camp aux Armées du Roy, & cy-devant Maître
de Mathematique de Monseigneur le Dauphin.*

A PARIS,
Chez { L'AUTHEUR au Faux-bourg S. Germain ruë Jacob, au coin de celle de S. Benoist.
Et NICOLAS LANGLOIS ruë S. Jâques à la Victoire.

M. DC. LXXXIII.
AVEC PRIVILEGE DU ROY.

AU ROY.

IRE,

Ie ne sçai si l'on ne condamnera
point la hardiesse que je prens d'a-

dresser à VOSTRE MAIE-STE' *ce nouvel Art de Fortifier les Places, dans un temps où Elle ne pense qu'à conquerir, & où la seule terreur de son nom suffit pour mettre ses Places les plus foibles à couvert des insultes de ses Ennemis. J'ose me flater pourtant que V. M. ne desaprouvera pas absolument mon dessein ; puisqu'il est vray que l'Art de defendre les Villes, n'a pas esté jusqu'ici moins utile aux Conquerans, que l'Art de les attaquer ; & qu'on a vû de tres grands Capitaines obligez, au milieu de leurs Conquestes, de courir à la défense de leurs Places, à la seureté desquelles ils avoient negligé de pourvoir. En effet n'est-ce pas ce qui empècha Agesilaüs de prevenir Alexandre dans la Conqueste de l'Asie ? n'est-ce pas, dis-je, ce qui lui ravit la*

gloire d'être le premier deſtructeur de l'Empire des Perſes, ſur leſquels il avoit déja remporté pluſieurs avantages, quand les beſoins preſſans de ſa Patrie, depourveuë de Places fortes, l'obligerent de ſe retirer, & lui ôterent, pour ainſi dire, la Victoire des mains? Et qu'auroit ſervi à Alexandre d'avoir porté ſes armes Victorieuſes juſqu'aux dernieres extremités de la Terre, ſi les Lacedemoniens avoient ſçû profiter de la faute qu'il avoit faite de leur laiſſer la Macedoine en proye, pour n'avoir pas fortifié ſes frontieres à ſon depart? Mais pourquoi chercher des authoritez étrangeres? n'avons nous pas veu V. M. Elle même employer autant de ſoins & de fatigues à rendre ſes Places imprenables, qu'elle en a employé depuis à conquerir des Provinces entieres?

ã iij

J'espere donc, SIRE, qu'elle ne refusera pas de jetter les yeux sur ce petit Ouvrage où j'ay tâché d'éclaircir une Science si necessaire à la seureté des Etats & à la Gloire des Conquerans. Et certainement, aprés l'emploi glorieux dont il a plû à V. M. de m'honorer, en me choisissant pour enseigner les Mathematiques à MONSEIGNEUR LE DAUPHIN, je dois faire au moins tous mes efforts pour decouvrir de nouveaux secrets dans l'Art de défendre les Places, c'est à dire dans le seul Art de la Guerre, dont il aura, peut-être, un jour besoin; Car si V. M. continuë encore quelque temps à courir, comme Elle fait, de Victoire en Victoire; je ne sçai si Elle lui laissera rien à attaquer & à Conquerir. C'est dans cette veuë, SIRE, que je lui pre-

sente ce Livre. Heureux! s'il peut en effet contribuer à l'instruction d'un Prince, dont la vive ardeur & les nobles inclinations, donnent deja à la France de grans presages d'une publique felicité; d'un Prince, dis-je, qui va dans peu marcher sur les pas de Charlemagne & de Henri le Grand, ou pour dire de lui quelque chose de plus merveilleux, qui va bien-tôt se mettre en état de ressembler à V. M. comme le souhaite avec toute la France,

SIRE

de Vôtre Majesté

Le tres-humble, tres-obeissant & tres-fidele serviteur & sujet.

BLONDEL.

Au mois de Fevrier 1683.

NOUVELLE MANIERE
DE
FORTIFIER LES PLACES.

PREMIER DISCOURS.

LES Perſonnes curieuſes n'auront pas peut-être deſagreable que je leur declare, avant que d'entrer dans le detail de cet Ouvrage, le ſujet qui me l'a fait entreprendre, ce qui lui eſt arrivé dans la ſuitte, & ce qui l'a empêché juſqu'à preſent de paroître en public, quoi qu'il y ait aſſés long temps qu'il ſoit fait.

Je dirai donc, qu'êtant de retour ſur la fin

PREMIER DISCOURS. de l'année 1668 des Indes Occidentales où j'avois été envoyé par le Roy en qualité de son Commissaire pour visiter les Isles de l'Amerique qui sont sous la domination de sa Majesté, & pourvoir à leur seureté ; Je fus employé à la direction des ouvrages publics qui furent construits à Paris pendant les années 1669, 1670 & les suivantes, pour l'embelissement de la Ville & la commodité de ses habitans.

Cet employ me donna occasion de me trouver souvent en compagnie d'Ingenieurs & d'autres personnes habiles en cet art. Et comme le Siege de Candie qui étoit alors dans son periode, tant de Villes que le Roy avoit prises dans la Guerre qu'il avoit faite peu d'années auparavant en Flandres, & le soin qu'il prenoit d'en faire fortifier plusieurs ; leur fournissoient sans cesse une ample matiere de discourir sur l'art de fortifier les places : Nous en faisions nos plus ordinaires conversations.

Nous étions sur tout étonnez que des places, qui avoient autres fois acquis tant de reputation par la longue resistance quelles avoient faites, fussent tombées en si peu de temps sous les armes du Roy. Mais nous en comprimes facilement la raison, considerant d'une part l'abondance de toutes choses dans les armées de sa Majesté, la quantité de son artillerie, la vigueur & l'experience de ses Officiers, la bravoure & la

discipline de ses Soldats, & l'accoustumance qu'ils ont prise de ne se point épargner particulierement en la presence de sa Majesté; Et de l'autre l'estonnement des Ennemis, leur peu de precaution, & la necessité ou ils se trouvoient aprés une longue paix, de tout ce qui estoit necessaire pour la guerre. Ce qui nous fit conclure que ces places auroient peut-être souffert de plus grands efforts si elles avoient été suffisamment munies & deffenduës par un plus grand nombre d'hommes & mieux entendus en l'art de se défendre.

Pour ce qui étoit de Candie, nous jugions fort bien que quelque vigoureuse que pût être la resistance de la place par les secours continuels que les Princes Chrétiens y envoyoient, il faudroit neanmoins qu'elle succombât à la fin sous l'opiniatreté des Turcs & sous ces hautes montagnes de terre, pour ainsi dire, qu'il faisoient incessament rouler devant eux pour se couvrir.

C'étoit là le sujet de nos entretiens, qui se terminoient le plus souvent à dire que comme l'on avoit apporté du changement à la fortification autant de fois que l'on avoit inventé quelque nouveauté dans les manieres d'attaquer; il falloit necessairement s'appliquer à la recherche de nouvelles défenses, pour opposer à la violence des efforts que produisoit la methode que les Modernes avoient trouvée pour as-

PREMIER DISCOURS. saillir. D'où nous tirions une consequence necessaire, *que l'art d'attaquer s'étoit fort avancé au dessus de celui de se défendre.*

Nous crûmes donc qu'il seroit bon d'examiner les manieres accoutumées de nos Fortifications, afin d'en bien conoître les avantages & les défauts, pour tâcher d'augmenter les premiers autant qu'il seroit possible, & de corriger les autres.

Mais ces Messieurs soühaiterent que je les entretinsse auparavant de ce que j'avois remarqué de particulier aux diverses fortifications que j'avois vûes dans mes voyages aux pays étrangers. Pour les satisfaire je leur dis qu'à la reserve de quelques places que les Europeans ont construites aux Indes Orientales ou Occidentales, & dont la fortification ne seroit d'aucune consideration parmi nous ; il n'y avoit rien dans les trois plus grandes parties du monde l'Asie, l'Afrique & l'Amerique qui pût meriter le nom de Place fortifiée.

Que l'on en pouvoit dire autant de celles des Turcs, lesquels se contentoient d'en reparer les brêches sans y rien ajouter de nouveau ; mettant la force de leur défence dans le grand nombre d'hommes qu'ils tenoient toûjours en garnison sur leurs frontieres. Je leur racontay a ce propos qu'étant en l'année 1659 Resident de sa Majesté auprés du Roy de Danemarck

à Coppenhague, J'eus ordre de passer par terre à Constantinople pour demander au Grand Seigneur raison de l'injure qui avoit été faite au Roy par la detention de Mʳ. de la Haye son Ambassadeur à la Porte ; Et qu'arrivant à Gran qui est l'ancienne *Strigonium* Patrie de S. Hierome, & la premiere des Places que les Turcs possedent en Hongrie sur le Danube; le Gouverneur me fit voir huit mille Janissaires sous les armes ; de là étant allé à Bude il s'en trouva douze milles dans la grande place lors que je fus conduit à l'Audiance de Caïmacan. Et passant de Bude en Transilvanie où le Visir se trouvoit alors à cause de la guerre du Ragotzki, J'en vis encore huit milles dans le marché de Themesvar qui est un peu au dela du Tybisque.

C'est-là toute la force de ces Forteresses qui ont tant de reputation; Et je fus surpris de voir que ni Gran, ni Bude, ni Belgrade n'avoient pour toute Fortification qu'une simple clôture de murailles avec des Tours à l'antique, sans fossé pour la plûpart, sans rampart, & sans Contrescarpe. Je fus encore plus étonné que la Forteresse de Themesvar qui avoit autrefois soûtenu un si grand Siege, n'eût qu'une enceinte de ramparts de terre, soutenus de grandes clayes sans flancs, & éboulés en plusieurs endroits. Il est vray qu'il y a par tout grand nombre d'Artillerie,

Premier Discours mais sans affuts & posée seulement sur des rouleaux.

Ces deux Châteaux si celebres des Dardanelles situés sur les anciennes Villes de *Sestos* & *Abydos* qui sont l'entrée du Canal qui joint la Mer Egée au Propontide, ne sont aussi que des masses de pierre flanquées de quelques Tours.

Celle qui est en Asie, est dans la plaine de figure à peu prés quarrée; & l'autre qui est en Europe est étenduë en montant sur le côteau en forme triangulaire. Elles sont garnies l'une & l'autre d'un grand nombre de gros Canons, qui peuvent tirer à fleur d'eau par de grandes Arcades qui leur servent d'embrasures, & dont tout le service ne se fait que sur des roulleaux à dêcouvert. Ces Messieurs ne pûrent s'empécher en cet endroit, de me témoigner la joye qu'ils avoient d'être dêtrompez de la fausse idée qu'on leur avoit donnée de la force de ces Places, par le recit veritable que Je leur en faisois.

Nous pouvons, leur dis-je reprenant le discours, faire le même raisonnement des Places des Moscovites : Car quoi que je n'aye pas veu celles des Caschan ni d'Astracan, qui sont frontieres de la Mer noire & des Tartares Kalmuques & de Nagay; Je sçai pourtant qu'elles n'ont d'autres Fortifications qu'une simple muraille avec des Tours. Celles du Boristhene que

j'ay vûës font de même ; & je ne sçaurois as- *Premier Discours.* ses m'étonner que les Villes de Kiovia, de Mohilou, & Smolensko ayent pû souffrir de si longs Sieges, & qu'elles ayent fait perir tant de milliers d'hommes par leur défense.

Les Polonois mettent aussi toutes leurs forces dans leurs armées, ils ne souffrent point de Forteresses parmi eux. Ils en ont seulement deux qu'il estiment imprenables, dont la premiere est celle de Witepzki en Lituanie contre les Russes, & l'autre celle de Caminieckz en Podolie contre les Turcs ; lesquelles neantmoins ne seroient pas considerées parmi nous, & ne pourroient passer tout au plus que pour des places à se bien défendre à coups de main.

Je ne parle point des Places de Prusse, comme de Dantzik, de Thorn, d'Elbing, de Heupt, de Marienbourg & de Weiselmunde dans la Royale ; ni de Konigsberg, du Pilau & de Memel dans la Ducale ; non plus que de celles des Suedois en Livonie comme de Riga, du fort de Dunemunde, de Revel, de Nerva ; parce que toutes ces Places sont fortifiées pour la plus part à la Hollandoise, aussi bien que le fort de Nottebourg qui est sur le Canal, par où les grands Lacs que l'on appelle Onega & Ladoga, se déchargent de la Moscovie dans la Mer de Finlande.

Voici seulement deux choses assés particu-

Premier Discours. culieres que j'ay remarquées en ces quartiers-là. La premiere est une maniere de Fortification extraordinaire que j'ay vûë dans les Provinces de Kexholm & de Savolaxe entre les Suedois & les Moscovites, assés semblable à celle dont les Saxons s'étoient autresfois si bien servis contre les troupes de Charlemagne. Elle est faite de grands Arbres plantés debout un peu panchés & entrelassés l'un dans l'autre d'une maniere si ingenieuse, qu'ils presentent mille pointes par le dehors en forme de herissons ou de chevaux de frize, & font par le dedans une espece de rampart ou de parapet pour la couverture de ceux qui servent à le défendre. Ce que j'estimerois beaucoup pour des retranchemens de Camp, & pour les coups de main, si l'on pouvoit les mettre par dehors en état de ne point apprehender le feu.

L'autre est une nouvelle espece de dehors que Mr. le Comte Todt Maréchal de Suede & Gouverneur de Livonie avoit fait faire à Riga sur la Duina, & qu'il me fit voir lorsque j'y passay à mon retour de Moscovie. Il l'avoit inventée depuis la levée du siége que les Moscovites avoient mis l'année precedente devant cette place, où ils avoient perdu inutilement leur temps pour avoir sottement engagé leur principale attaque entre la Ville & la Citadelle, d'où ils étoient vûs de tous côtés par le revers, & en quoy

DE FORTIFIER LES PLACES. 9

quoy ils avoient montré leur ignorance qu'on peut bien en cela nommer brutale.

A dire le vray cette invention est fort ingenieuse, parce qu'elle peut selon le besoin servir pour la Ville contre la Citadelle au cas que celle-ci fût prise la premiere, ou pour la Citadelle contre la Ville si les Ennemis s'en étoient rendus les Maîtres.

En suitte continuant mon discours, j'appris à ces Messieurs qu'il n'y avoit rien de considerable pour la Fortification, ni en Suede ni en Danemarck; Mais que dans la Marche de Brandebourg l'on pouvoit faire beaucoup de cas de la place de Kustrin, plus à la verité pour les avantages de sa situation que pour autre chose. Puis sans m'arrêter aux Places de la Pomeranie, qui étoient assés bien fortifiées à nos manieres, non plus qu'à celle de Berlin que son Altesse Electorale de Brandebourg avoit fait envelopper d'une Fortification à la Holandoise dans le temps que j'estois Resident pour le Roy auprés de lui; Je leur dis que les Places de Hambourg, de Lubec & de Brême étoient fort bien fortifiées selon nos manieres, & que celle de Harbourg sur l'Elbe ne leur cedoit en rien, quoique sa Fortification revetuë aprochât assés de celle de Mr. de Pagan. J'ajoutay que j'approuvois fort la nouvelle Enceinte que l'Empereur avoit fait construire autour de Komorre sur les frontieres

B

de Hongrie, & à ce que l'on avoit changé depuis peu à Javarin & à Vienne.

Aprés quoy passant aux Places d'Italie, dans le détail desquelles je ne voulus point entrer; Je m'arretay seulement à celles qui ont le plus de reputation, commençant par la Forteresse de Palmanova qui est dans le Frioul des Venitiens. Elle à neuf bastions tres reguliers revêtus jusqu'au rez de la Campagne avec deux beaux Cavalliers dans chacun des Angles du flanc; le tout bâty, comme je crois, sur les desseins de l'Ingenieur *Lorini*. Elle pourroit sans doute rendre une fort bonne défense, si elle avoit des fossés assés creusés, des Dehors & des Contrescarpes; si ses flancs étoient plus grands; si la ligne de défense n'étoit pas si longue, & si la masse de ses bastions de terre n'étoit pas si êlevée & avec un si enorme talu. Le Fort Urbain dans le *Bolognese* est mieux entendu pour pour ce qu'il contient. La Place de Corfou qui est aux Venitiens, & celle de Portoferraïo, que l'on appelle autrement *Cosmopoli*, & qui est à M^r. le Grand Duc de Florence dans l'Isle d'Elbe, sont tres-fortes par leur assiete, & par ce qu'on y voit tout ce qui a pû y être ajouté par l'art: Ce sont en un mot les deux plus belles Ecôles que j'aye veuës pour la Fortification irreguliere.

L'Isle de Malte pourroit aussi passer pour

telle, à cause de la quantité incroyable de ses Fortifications, quoy qu'elles ne soient pas sans des défauts tres-considerables. Ceux de la Vieille Fortification, ceux de la Floriane & ceux mêmes des Ouvrages qui y ont été ajoutés par le Cardinal Fiorenzola, ont été fort bien remarqués par plusieurs. Mais je ne voi pas que l'on ait encore assés bien examiné ceux de la nouvelle Enceinte de Valpergue, quoi qu'ils soient tres grands & en tres grand nombre. A l'occasion de quoi je ne puis m'empêcher de dire qu'il y a raison de s'étonner que cet homme ait pû avec si peu de fondement de capacité, s'acquerir tant de reputation & de creance, que l'on ait bien voulu lui confier si aveuglement un Ouvrage de cette nature & de cette importance.

Au sujet de la grandeur des Ouvrages, Je n'aurois pas cy-devant manqué de faire mention de l'entreprise des Magistrats de Dantzik qui ont enfermé dans leur Fortification une une montagne de tres grand circuit qui commandoit à leur Ville ; j'aurois conté les bastions de Hambourg, de Brême, de Berlin, & ceux que l'on a construits il y a quelques années pour la nouvelle enceinte de la Ville d'Amsterdam ; si je ne m'étois proposé de parler plûtôt de ce qu'il y a de particulier dans la forme de la Fortification, que de la grandeur des

travaux ou de leur étenduë.

C'est pour cette raison, que pour parler de la Ville de Genes, qui a été fortifiée de nôtre temps sur les desseins du Cardinal Fiorenzola, je ne m'arreterai pas à exagerer l'étenduë immense & la varieté des Ouvrages qu'il a faits sur le sommet des montagnes qui environnent la Ville pour les renfermer dans une Enceinte ; je me contenteray seulement de dire qu'encore que cette Fortification soit de bonne maçonnerie & d'une épaisseur considerable, Elle est neanmoins sans fossé, sans contr'escarpe & même sans rampart en plusieurs endroits ; Et que nonobstant le soin que l'Ingenieur à pris de ménager des flancs à toutes les faces, il y a pourtant des lieux, qui par l'irregularité de la situation & par la disposition incommode du terrain haut & bas, n'en sont point vûs, il y en a d'autres ou les flancs sont trop petits, & d'autres ou la ligne de défense est trop longue ; de sorte que s'approchant au long du penchant de la montagne, où il est fort facile de se couvoir, l'ont peut en peu de jours venir au pied de la muraille, & s'attacher si l'on veut aux endroits qui ne sont défendus que par des angles rentrans, au fonds desquels on ne peut point être vû du dedans ; ainsi je ne vois rien qui puisse empecher l'assaillant de faire en peu de temps sauter la muraille & s'y loger.

Je dis en suitte à ces Messieurs qu'à la reserve du Port Mahon qui est dans l'Isle de Minorque, il n'y avoit rien de considerable en Espagne que Rozes & Fontarabie, qui ne sont pourtant que des places fort mediocres : à moins que l'on ne voulût parler de celles que les Espagnols ont fait construire de nouveau dans les Pyrenées, ou de la Citadelle de Palamos au cas qu'ils l'eussent achevée sur le dessein sur lequel je l'avois fait commencer lors que j'en avois le gouvernement.

Quant à ces Places qui ont eu ci-deuant tant de reputation dans l'Europe, comme sont la Citadelle d'Anvers, celle de Cambray, de Turin, le Chateau de Milan & autres de cette nature ; Je me contentay de leur raconter ce que j'oüis dire à Mr. le Marêchal de la Meilleraïc sur le sujet de la Citadelle de Perpignan aprés que nous l'eumes prise en presence du feu Roy en l'année 1642 ; qu'il êtoit marri de ne l'avoir pas bien conuë, parce que nonobstant la haute estime ou elle êtoit dans le monde, elle n'auroit pas souffert, à ce qu'il assûroit, plus de trois semaines de tranchée ouverte s'il l'avoit attaquée par force.

Je voulois me taire lors qu'un de ces Messieurs me dit en riant, qu'il falloit que je fusse mal satisfait des Hôtelleries d'Hollande, puisque je passois ainsi sous silence ce qu'il y avoit

en ce païs-là de plus beau fur cette matiere. Je vous entends, lui dis-je, & si je ne me trompe, vous voulés parler de la Forteresse de Couorden, qui est en effet le plus beau bijou que l'on puisse voir, ou plûtôt un chef d'œuvre de la Fortification reguliere à la Holandoise. Elle à sept bastions de terre environnés d'une assés belle faussebraye, avec des demi-lunes au devant des Courtines & à la pointe des bastions. Elle pourroit sans doute faire une défense considerable si elle étoit attaquée dans les formes & dans les saisons ordinaires : Mais si elle avoit ce malheur de l'être dans un temps pareil à celui qu'il faisoit lors que je l'ay veuë la derniere fois, elle perdroit beaucoup de l'avantage de sa situation & courroit risque de ne pas bien conserver la reputation où on l'a mise ; Car il faisoit à lors une si grande secheresse qui duroit depuis long-temps, que l'on pouvoit s'en approcher de toutes parts par les Marais. Ce qui me fit diminuer beaucoup de l'estime que j'en avois conceüe avant que de la voir ; Outre que j'ai une aversion naturelle pour les Places de terre, pour les flancs obliques, pour la petitesse des chemins couverts, pour les pallissades plantées sur la creste de la Contrescarpe, & pour diverses autres choses qui se trouvent dans cette Fortification.

Je voulois entrer dans un plus grand detail

des ouvrages de cette Place, lors que ces Mef- PREMIER
sieurs m'arreterent, & me dirent que cela de- DISCOURS.
voit être discuté dans l'examen que nous voulions faire des manieres particulieres qui ont
êté ou decrites ou pratiquées par les Ingenieurs
qui nous ont precedé. En effet, nous nous y
appliquâmes avec assés de soin dans la suitte de
nos conferences; nous tachâmes de decouvrir ce
qu'il y avoit de bon ou de mauvais dans les Ouvrages & dans les discours qui ont êté faits sur cette
matiere; Et nous rapportames sur chaque sujet ce
que chacun de nous avoit remarqué de singulier
dans les Occasions & dans les Sieges où nous nous
étions trouvez, examinant & recherchant la
cause veritable des évenemens extraordinaires
que nous y avions vû arriver.

Il ne faut pas s'attendre que je rapporte en
cet endroit les particularités de ces entretiens;
Il pourroient fournir une suffisante matiere
pour un ouvrage considerable s'ils étoient rassemblés & mis en ordre par quelque main habile. Je ne feray seulement que passer legerement par dessus, tant à cause que je ne veux
rien dire ici qui n'ait rapport au sujet de ma
Nouvelle Fortification, que parce que j'en parle assés amplement dans un Traité de l'Art de
Fortifier, d'attaquer & de défendre les Places,
que j'ay composé & enseigné à Monseigneur
le Dauphin, & à leurs A. A. S. S. Messeigneurs

les Princes de Conti & de la Roche-sur-yon, & que ce traité verra, Dieu aidant, le jour en son temps, avec le reste du Cours de Mathematique que j'ay fait pour le même sujet, & dont le Roy m'a commandé de faire part au Public.

L'on ne verra donc ici que quelques unes des plus considerables maximes de pratique de la Fortification, sur lesquelles nous nous sommes trouvés tous d'un même sentiment. Premierement comme il a toûjours passé pour constant parmi les Ingenieurs, que le meilleur des Angles flanquans, que l'on appelle autrement Angle de la Tenaille, est l'angle droit, & que tous les autres n'ont de bonté qu'autant qu'ils s'approchent de plus prés de cette ouverture : Nous jugeasmes que l'on ne devoit jamais faire de bastions obtus sans y être forcé, ni même de droits, hormis ceux qui sont sur la Ligne droite ; parce qu'ils ouvrent trop l'angle flanquant qu'ils rendent la défense trop oblique, qu'ils la diminuënt, & qu'ils en alongent la ligne; Estimant pour cette raison que la maniere Hollandoise est preferable en ce point à l'Italiene & même à celle de M. de Pagan ; parce que faisant les angles de ses bastions aigus, en sorte neanmoins que la pointe n'en puisse point être facilement émoussée à coups de Canon, elle tire mille avantages pour la grandeur du feu

de

de sa défense, que les autres perdent inutilement.

Ce qu'on dit en faveur des bastions à angles droits ou obtus, qu'ils resistent mieux par leur masse à la fureur des batteries & qu'ils ont plus de capacité que les autres, n'est point veritable en tout sens: Car il suffit que la surface du bastion battu ait assés de largeur de rampart pour resister, sans qu'il soit besoin que l'épaisseur entiere du bastion y soit employée. Pour ce qui est de la capacité, il ne faut que se donner la peine de faire un petit calcul pour trouver que de deux triangles isoceles, dont l'un est rectangle & l'autre seulement de 60 degrés, & qui forment deux differens bastions ayans les longueurs de leurs faces égales, la capacité du premier n'excede l'autre que d'une sixiéme partie; ce qui devient même insensiblement à rien, lors que l'angle est ouvert jusqu'à 70 ou 75 degrés.

Nous avons en suitte approuvé les Places bien revetuës, & condamné les Ouvrages qui ne sont que de terre, parce qu'ils sont de difficile entretien ; qu'il y a mille occasions où ils peuvent estre insultés; que l'on n'y peut point faire de Places basses ; & que les flancs en sont si facilement rendus inutiles & rompus, que l'on en a tiré ce discours, qui passe à present en proverbe, que *le corps de la Place ne sert en ces forteresses, qu'à faire avoir sa composition meilleure, aussi-tôt qu'elle est dépoüillée de ses Dehors.*

C

Premier Discours.

Nous avons au contraire beaucoup estimé les Orillons & les Places hautes & basses dans les flancs; méprisant les raisons de ceux qui disent que le service des hautes empesche celui des basses, & que celles-ci deviennent d'abord inutiles par la chûte des ruines du parapet de celles de dessus. Dautant qu'il y a mille moyens d'empêcher que ces Places ne se nuisent l'une à l'autre dans leur service, que l'on n'est pas toûjours obligé de faire tout à la fois; Et parce que l'on peut recevoir doucement les ruines ou dans un petit fossé, ou sur un toit de longue paume opposé au mur de la place haute, & les empêcher par ce moyen de nuire à ceux qui font le service du Canon dans les Places basses.

Les fausses brayes nous ont paru fort bonnes, non seulement au droit des flancs, mais même au long des faces des bastions; pourveu qu'elles ayent une assés bonne largeur de chemin ou de platte forme pour pouvoir y faire servir des petites pieces; Que le haut du Parapet soit à fleur du Coridor de la Contr'escarpe, & que l'on pourvoye à la sureté du dedans des faces par quelque grand corps ou massif de maçonnerie à la pointe, ou au moins par des traverses posées à propos, qui puissent empêcher qu'elle ne soient enfilées du haut de l'angle saillant de la Contr'escarpe.

Nous avons fait le même jugement de ces

Ouvrages que l'on conftruit vis-à-vis des Courtines, lors que les Places ont beaucoup de second flanc, que les Italiens qui en ont parlé les premiers appellent *Barbacanones*; principalement s'ils font faits avec des avances dont les côtés foient perpendiculaires à la ligne de défenfe ; Parce que ce font comme des flancs bas qui peuvent razer & voir de plus prés les travaux des Ennemis lors qu'ils veulent traverfer le foffé ; Et parce que l'on peut dans les foffés fecs s'affembler derriere ces Ouvrages fans être vû, quand on veut faire de grandes forties; Et qu'aux foffés pleins d'eau l'on y peut tenir en feureté les bateaux & les pontons de paffage à couvert.

Au refte nous avons fans balancer preferé le foffé fec au foffé plein d'eau pour les Places confiderables & qui ont un bon corps de Fortification principale ; parce que c'eft en cet endroit ou l'on peut faire la plus grande refiftance ; ou l'affailli eft le plus à couvert, & ou l'Affaillant ne peut entrer qu'à la file : Mais il faut pour cet effet que le foffé foit de bonne largeur & profondeur, & qu'il foit vû de tout le flanc. Nous avons à ce propos blâmé l'ufage qui eft fi frequent aux Places Fortifiées à la Hollandoife qui ont beaucoup de flanc en courtine & où les Contr'efcarpes étant paralleles aux faces des baftions, leur

C ij

angle rentrant s'avance de telle forte vers le milieu de la courtine, qu'il ôte abfolument au flanc la vûë du foffé qu'il doit défendre au long de la face du baftion oppofé.

Nous avons au contraire loüé la pratique de ceux qui pour ne point tomber dans cet inconvenient, aiment mieux diminuër la largeur du foffé vers l'angle flanqué. Nous n'avons pas eu beaucoup d'eftime pour la propofition que l'on faifoit alors de bâtir un gros corps de maçonnerie maffive en continuant la ligne capitale au travers du foffé pour conferver les batteries des flancs, empêchant qu'elles ne foient vûës du Canon que les Ennemis auroient mis fur la Contr'efcarpe qui les regarde ; tant parce que ce travail joignant la pointe du baftion à la Contr'efcarpe n'a point de défenfe, & peut être facilement pris par les Ennemis, que parce qu'il interrompt la Communication des parties du foffé, dont on peut neanmoins tirer de grands avantages par les forties.

L'ufage des Cunettes nous a femblé merveilleux, pourveu qu'elles foient de grande largeur & profondeur ; qu'elles ne foient pas fi proches de la Contr'efcarpe, que les Ennemis la puiffent remplir du trou de leur fappe ; & qu'elles laiffent derriere elles affés de terrain pour y pratiquer les retranchemens, les traverfes, & les autres travaux que l'on fait ordinai-

rement & qui font si utiles pour la défense du fossé.

C'est pour cette raison qu'aux fossés pleins d'eau, nous voudrions que l'on laissât au pied de l'escarpe de la fausse-braye une berme de suffisante largeur pour y pouvoir pratiquer ces logemens & défendre de plus prés le passage du fossé.

Quant aux Contr'escarpes que l'on est obligé de revetir, on jugea qu'il ne seroit pas hors de propos qu'il y eût un petit coridor vouté & pratiqué dans l'épaisseur du mur avec des canonieres que l'on ouvriroit en temps de siege du côté du fossé, dans l'étenduë seulement qui est comprise entre les deux faces des bastions prolongées, afin de voir par derriere les ouvrages que les Ennemis feroient pour traverser le fossé ; Qui d'ailleurs ne s'en pourroient pas servir quand ils s'en seroient rendus les Maîtres, parce qu'ils y pourroient être foudroyés par le Canon des flancs.

Ces Messieurs approverent beaucoup l'usage que j'avois le premier introduit depuis peu dans la Fortification de nos places, de donner sept à huit toises de largeur au chemin couvert de la Contr'escarpe, au lieu de quatre ou cinq toises seulement que l'on lui donnoit auparavant ; parce que toutes les fois que nous avions insulté ces Contr'escarpes, j'avois remarqué que

Premier Discours. les Ennemis n'avoient jamais pû nous resister, à cause qu'ils n'avoient point assés de place pour se mettre en bataille & s'y défendre.

La facilité que nous avons trouvée en plusieurs Sieges, de rompre telle quantité que nous voulions des palissades que les Ennemis avoient sur la crête du parapet de leur Contr'escarpe, & d'en garder ce que nous voulions pour nous en servir à appuyer nôtre logement, nous a fait condamner absolument cette pratique; Et ces Messieurs ont approuvé celle que j'avois aussi introduite nouvellement de mettre les pallissades en dedans du chemin couvert élognées de cinq à six pieds de son parapet.

Nous avons crû que les fossés des Dehors devoient être assés larges & assés profonds, & qu'ils devoient aussi être ouverts dans le grand fossé, & bien vû du corps de la Place s'il se pouvoit, ou au moins par d'autres Dehors tellement couverts & soutenus du feu de la Place qu'ils ne pussent point être attaqués avant les Dehors dont ils défendent le fossé. Nous avons fort blâmé les grands Ouvrages à corne & à couronne, à moins que leurs côtés ne soient tellement soûtenus d'autres travaux, que l'on ne puisse pas couler au long de leurs grandes faces, comme on fait ordinairement pour les venir attaquer par la gorge.

Nous étions dans le fort de ces raisonnemens,

lors que l'on receut à Paris la nouvelle de la mort de Monsieur de Beaufort & de la reddition de Candie, ce qui donna lieu à une petite disgression qui ne fut pas desagreable à la Compagnie. On se loüoit en même temps de la bonne foy du Grand Visir, du bon traittement qu'il avoit fait à ceux de la Place & de sa civilité à l'égard de quelques Officiers François qui y étoient demeurés depuis le depart de l'armée navalle : Et comme il y avoit des gens qui attribuoient toutes ces honêtetés à l'inclination qui pouvoit lui être restée pour ceux qui étoient du païs ou ses Ancestres avoient pris naissance, suivant le bruit qui avoit couru que son Pere étoit un Renegat François ; Je ne pûs m'empêcher de m'offrir à nos Messieurs de les desabuser de cette erreur populaire. Sur les instances qu'ils m'en firent, je leur dis que le Pere du Grand Visir qui avoit pris Candie, avoit nom Mehemet Bacha ; qu'il avoit aussi possedé la même charge de grand Visir avant son fils ; que c'étoit le même qui avoit eu le demêlé dont j'ay parlé ci-devant avec Mr. de la Haye Ambassadeur du Roy au sujet de certaines Lettres en chiffre qui avoient été interceptées, & qui lui avoient fait croire que l'Ambassadeur étoit sorti des bornes de son devoir par la correspondance trop partiale qu'il avoit entretenuë avec les Ennemis du Grand Seigneur;

Premier Discours. & Que cet homme étoit *Arnaute* de nation c'est à dire d'un païs que l'on appelle l'Albanie de la Colchide au pied du Mont Caucase.

Il étoit au reste fort sanguinaire & facile à se mettre en fureur, il avoit quelque chose de terrible dans le visage, ses yeux étoient si étincelans qu'ils lui avoient aquis le surnom *d'Atesch* parmi eux, c'est à dire tout de feu; il avoit les deux dents de devant de la machoire de dessus, d'une si prodigieuse longueur, qu'elle sortoient de sa bouche, & descendoient assés bas au dessous de sa levre inferieure.

J'ajoutai que nonobstant tous ses emportemens, la haine horrible qu'il avoit conceuë contre l'Ambassadeur, & les mauvais offices que les Ministres de l'Empereur nous rendoient incessament auprés de lui par la voye de son Interprete appellé *Panajoti*, qui étoit aussi à leurs gages; je ne laissai pas d'être fort bien receu de lui, d'être regalé de presents de Vestes tant pour moi que pour ceux de ma suitte, & d'être puissament solicité de sa part de demeurer auprés du Grand Seigneur pour y resider à la place de l'Ambassadeur.

Pour revenir à nôtre sujet il faut, dis-je à ces Messieurs, que je vous regale d'un petit fait d'histoire qui nous y ramenera necessairement, parce qu'il y a beaucoup de relation, aussi bien qu'à ce qui s'est passé au Siege de Candie. Ce fut

fut un bon Vieillard Turc d'Alexandrie qui l'avoit appris de son Pere, & qui m'en fit le recit lors qu'étant en Levant il y a plusieurs années, j'allois voir les Pyramides d'Egypte. Il me raconta; Que lors que le Grand Solyman fut arrivé devant Rhodes pour l'assieger, il fit appeller ses principaux Officiers pour sçavoir leur sentiment sur les manieres de l'attaque, & ce que chacun d'eux voudroit faire pour venir bien-tôt à bout de cette entreprise. La proposition avoit de si grandes difficultés par elle-même, que le Grand Seigneur ne receut point de satisfaction des raisonnemens qu'ils lui firent : Et comme il étoit couché, à la maniere des Turcs, sur des carreaux au fonds de son Soffa, & que les autres étoient debout au delà du marchepied, il leur dit assés brusquement: *Venez-ça*, dit-il, *vous qui n'aves point trouvé le secret de vous approcher de la Ville de Rhodes; auriés vous au moins celui de vous approcher de moi sans mettre le pied sur le tapis de mon Estrade ?* Et n'attendant pas qu'ils fussent sortis de l'embaras où la nouveauté de cette question les avoit mis, il fit signe à deux Esclaves, qui suivant l'ordre qu'ils avoient eu auparavant de lui, prirent le tapis par les bords, & le roulerent devant eux au long de l'Estrade jusqu'aux pieds du Grand Seigneur ; qui dit à lors à ses Capitaines en voix de Maître ; *Voila*, ce

dit-il, le secret de vous approcher de moi sans marcher sur le tapis ; servez vous en pour vous approcher de la Ville de Rhodes ; faites rouler devant vous toute la terre qui vous sepere, & renversés tout ce que vous trouverés en chemin qui vous arrête.

C'est aussi ce que les Turcs ont pratiqué au Siege de Candie, dont le terrain a été bouleversé millefois par les approches, contr'approches, tranchées, retranchemens, coupures, traverses, batteries, & redoutes ; par les sappes, mines, contremines, fourneaux, fougades, bombes, petards ; & enfin par toutes les manieres imaginables de remuër la terre par la force d'une infinité de bras & de feux. J'apprens même que la terre qu'ils ont trouvée dans les Dehors qu'ils ont pris, leur à épargné la peine & le temps d'en apporter de bien loin, & qu'ils en ont tiré de tres grands avantages pour leurs approches.

Il faudroit donc à ce conte, dit à lors un de la Compagnie, que l'on ôtât toute la terre des environs d'une place, si l'on vouloit qu'elle pût resister à cette furieuse maniere d'attaquer des Infideles. Je ne sçai pas, lui dis-je, si cela suffiroit pour les arrêter absolument, mais au moins je suis assuré que cela les obligeroit à apporter de bien loin dequoi se couvrir. Et comme les Logemens qui s'élevent au dessus du rés de

DE FORTIFIER LES PLACES. 27

chauffée font bien plus exposés & plus faciles à être rompus par le canon du dedans, que ceux qui font creufés au deffous ; Je ne doute pas que cela ne leur fit perdre beaucoup plus d'hommes & de temps, & qu'ils ne trouvaffent beaucoup plus d'obftacles de cette maniere que de l'autre.

C'eft pour cette raifon que je ne fçaurois blâmer le fentiment de ceux qui veulent que l'on enléve tout le terrain des environs de la Fortereffe à la portée du moufquet jufqu'à l'eau ou jufque fur le roc, s'il eft poffible ; ou qu'on l'ôte au moins à la hauteur de trois ou quatre pieds, rempliffant le vuide de pierres & de cailloux recouverts feulement d'un pied de terre. Je mettrois volontiers ce Confeil en ufage au tour des Places que j'aurois à fortifier, à la portée du moufquet fi je pouvois, ou au moins dans toute l'étenduë de mon efplanade, & de la partie du foffé qui eft entre la Cunete & la Contr'efcarpe à l'endroit des faces des baftions. Et fi je n'avois pas la comodité de le faire à temps, je ferois à tout le moins, fur la nouvelle des approches des Ennemis, ficher des pieux dans ces endroits le plus prés l'un de l'autre & le plus avant que je pourrois, dont je recouvrirois les têtes avec un peu de terre.

Il feroit bon aux places voifines des forefts que le corps de l'efplanade & le fonds du fof-

sé fussent faits ou remplis d'arbres couchés & entrelassés avec leurs branches & recouverts de terre & de cailloux par dessus. Il ne seroit pas moins avantageux que le fossé & la Contr'escarpe fussent pleins de Caponieres & de Logemens cachés ; Que tout fut contreminé dans les ramparts de la Place, dans la fausse-braye, dans le fossé, dans les Dehors & dans la Contr'escarpe ; Que les Contremines fussent de differentes profondeurs & à differens étages ; & Qu'il y eût des rameaux de mine assés avant sous terre, qui s'étendissent bien loin dans la Campagne, pour repondre à des endroits conus, afin d'en pouvoir tirer de là d'autres au besoin sous les principaux ouvrages de l'attaque des Ennemis.

Aux Places qui sont sur le roc vif, j'aimerois beaucoup mieux escarper en precipice, les inégalités qui se rencontrent aux avenuës, que de m'amuser à y construire des travaux pour les fortifier ; parce qu'ils peuvent servir de degrés ou de marches pour les approches des Ennemis quand ils s'en sont rendus les maîtres. Je ne voudrois point qu'il y eût plus de terre dans les Dehors qu'autant qu'il en faut pour une épaisseur raisonnable de rampart. Il y a même certains Dehors, & particulierement ceux qui sont peu veûs de la Campagne, que je ne voudrois faire que de maçonnerie bien solide de

trois ou quatre toises au plus d'épaisseur, avec un parapet de six pieds seulement de large de même matiere.

Tous ces Messieurs qui s'étoient accordés jusque-là, à tout ce que j'avois dit, s'écrierent lors que je parlai de parapets de pierre de maçonnerie; mais ils en tomberent d'accord, aprés que je me fus mieux fait entendre. L'usage des parapets, leur dis-je, n'est que pour tenir à couvert les Soldats qui sont pour défendre la Place. On les fait ordinairement de terre douce, & de l'épaisseur de dixhuit à vingt pieds au moins, afin qu'un coup de Canon ne les perce point d'abord & ne fasse point d'éclats, qui sont le plus souvent beaucoup plus de mal que le coup même. Voila les avantages que l'on tire des parapets de terre. Mais si l'on considere que cette grande épaisseur occupe beaucoup de terreplein, qu'elle recule la défense, qu'elle empêche que l'on ne puisse rien voir ni rien défendre de front dans le fossé, & que les Ennemis s'y logent facilement & y conduisent des tranchées par demi sappes à droite & à gauche de la breche vers les retranchemens quand ils sont logés sur le haut du bastion; Il me semble que si l'on pouvoir donner la même seureté aux Soldats par des parapets de moindre épaisseur, on pourvoiroit à ces inconveniens.

Premier Discours.

Or je dis, comme je l'ai vû par experience, qu'un parapet de maçonnerie de briques ou de pierres de mediocre grosseur bien fait & bien rassis de six pieds seulement d'épaisseur, avec trois pieds de terre battuë & bien affermie par derriere, qui font neuf pieds en tout, peut faire autant de resistance qu'un parapet de terre seule de dixhuit pieds ; Et qu'il n'y a rien à craindre pour les éclats à cause des trois pieds de terre qui sont par derriere. Outre que les coups qui donnent dans le glacis du parapet, à moins qu'ils ne plongent de haut en bas, rejalissent tous, & font un bond par dessus. Je dis qu'il faut que la maçonnerie soit bien rassise, c'est à dire qu'il est necessaire qu'elle ait eu le temps que tout le mortier du dedans se soit parfaitement seiché & endurci ; Car autrement celle qui n'a point fait toute sa prise, ne fait presque point de resistance.

Ce fut dans la suite de ces raisonnemens que nous approuvâmes la proposition de Mr. de Pagan qui veut dans sa Fortification que l'on donne, comme il dit, peu de largeur au rampart des faces de ses bastions, & que l'on y en fasse de secondes en dedans paralleles aux premieres, & separées d'elles par un fossé ; tant parce que la défense en est ainsi multipliée par des retranchemens tous faits, que parce que

l'on est ainsi plus proche pour aller au devant des mines & des fourneaux.

Je voulois ajouter que ce qu'il y avoit de meilleur dans sa maniere de fortifier étoit, à mon sens, d'avoir donné tant de grandeur à ses flancs, & d'avoir reduit tout son feu à la défense droite; lors qu'un de ces Messieurs me demanda en riant d'où me venoit cette aversion si grande que j'avois conceuë contre la défense oblique? C'est, lui dis-je, parce que je n'ai guere vû de gens qui fussent blessés de ses coups. Et si vous voulez y penser serieusement, & nous dire de bonne foy ce que vous en sçavez; Je suis seur qu'il n'y a pas un de vous, qui dans les Sieges où il s'est trouvé, ait remarqué que la traverse du fossé ait été fort incommodée des coups tirés de la courtine & des seconds flancs; principalement lors qu'on a eu le soin de faire sur la Contr'escarpe une bonne tranchée parallele à la Place, & de la bien garnir de mousquetaires.

Il est vrai, dirent-ils; mais cela vient de ce que le Soldat se contente ordinairement de tirer son coup au hazard sans prendre garde où il vise, de peur d'être mouché entre deux paniers, s'il s'amusoit trop long temps à mirer. C'est bien la une des raisons, leur repliquai-je, mais ce n'est pas la seule; Il y en a une autre qui est bien plus forte, & dont personne jus-

qu'ici ne s'eft apperceu ; ce qui fait que je m'en étonne. C'eft que le Soldat, quelque affuré qu'il foit, ne fçauroit quand il le voudroit, rafer du flanc de la Courtine, la face du baftion qu'elle regarde, avec fon moufquet entre deux paniers ou entre deux facs à terre, pofés à la maniere que l'on a accoutûmé de les affeoir fur la crefte du parapet; à moins que l'on ne voulût tenir les trous beaucoup plus larges que l'on ne les tient d'ordinaire ; ce que je ne voudrois pas confeiller. Vous n'aurez point de peine à comprendre ce que je dis, fi vous confiderés que l'épaiffeur ou la largeur du pied des paniers mis l'un prés de l'autre, ne laiffe point de paffage au moufquet, qu'autant qu'il en faut pour tirer devant foi, & quelque peu à droite & à gauche ; mais jamais tant, que l'obliquité de l'angle de la défenfe le demande. Je fçai bien qu'il y a des remedes pour cela ; mais comme ils ne font point encore dans l'ufage ordinaire, vous me permetrés cependant de ne pas avoir pour cette efpece de flancs toute l'eftime que les Maîtres du metier ont témoigné d'en avoir par le paffé.

Je finis ce long raifonnement, en leur montrant la medaille que j'avois apportée depuis peu d'Angleterre, dont l'empreinte étoit une nouvelle maniere de Fortification : Nous n'en fimes pas pourtant beaucoup de cas, lors que nous

nous l'eûmes examinée par ce que nous conû- mes que ce n'étoit qu'une pratique plus facile de la seconde maniere de Mr. de Pagan. Ces Messieurs ne firent pas le même Jugement de la nouvelle Fortification de Mayence, dont j'avois gardé le dessein pour le dernier, & comme on dit pour la bonne bouche. Ils ne pouvoient se lasser de l'admirer ; Et s'ils avoient crû qu'elle eût pû être employée sur toutes sortes de Polygones, ils n'auroient pas balancé de la preferer à toutes celles dont nous avons eû la conoissance jusqu'à present.

Ce fut alors que je ne pûs m'empêcher de leur dire que tout cela ne me satisfaisoit point entierement ; & que si je voulois donner l'essor aux pensées qui me rouloient depuis long-temps dans l'esprit sur cette matiere, je leur dirois des choses dont ils seroient sans doute surpris: Des choses, dis-je, si extraordinaires, & tellement au dessus de ce qui s'en est dit jusqu'à nous, que je n'ozois en parler de peur de passer pour Visionaire.

En effet, leur dis-je, Quel sentiment auriés-vous d'un homme qui se vanteroit d'avoir trouvé le moyen de défendre le passage de son fossé avec cent à six vingts pieces de canon & deux mille mousquetaires dans l'étenduë de ses flans droits en certaines Places, & jamais avec moins de trente pieces & de cinq

cens mousquetaires aux moindres, comme est le Quarré ? d'ôter aux Ennemis le moyen de battre les flancs ? & de donner aux Dehors plus de feu de défense, que les meilleures de nos Fortifications n'en ont jusqu'ici donné aux corps de leurs Places.

Si un autre, dirent-ils, nous parloit de cette maniere, nous aurions peine à nous empêcher de le prendre pour un chimerique : Mais comme nous sommes dans un autre sentiment à vôtre égard, nous voulons seulement vous dire que nous avons beaucoup d'impatience que vous nous parliés plus clairement.

Je fus donc obligé de leur faire un craïon de ma pensée, & de leur dire en gros & confusement ce que j'avois inventé de plus particulier. Je ne parlerai point de l'étonnement où il se trouverent d'abord ; Je dois seulement dire, qu'après que j'eu pris un peu de temps pour y faire reflexion, ils ne me laisserent plus en repos que je n'eusse donné quelqu'ordre aux choses dont je ne les avois entretenu qu'en passant & par lambeaux.

Ils ne considererent point que j'étois alors comme accablé d'autres affaires ; qu'outre l'ouvrage des Portes que l'on vouloit construire de neuf à Paris, dont j'avois fait déja plusieurs desseins selon la diversité des Idées qui m'en venoient, & l'obligation necessaire de me trouver

deux jours de la femaine aux Affemblées de l'Academie Royale des Sciences ; Il faloit preparer ce que j'avois à dire à l'ouverture de celle que le Roy avoit en ce temps-là établie pour l'Architecture, dont il avoit eu la bonté de me donner la direction fous les ordres de Monfieur le Sur-Intendant General de fes bâtimens. Ils me forcerent, nonobftant tout cela, de mettre mes penfées nouvelles fur la Fortification par écrit & en l'êtat que l'on verra en fuitte de ce difcours, à qui je donnai le nom *de Nouvelle Maniere de Fortifier les Places.* J'y joignis même les figures que je crûs être neceffaires pour en donner l'Intelligence, fans y parler d'autre chofe que de ce qui faifoit precifement à mon fujet.

Cela fit affés d'éclat ; Et fuivant le fort ordinaire des nouveautés qui ont quelque chofe de furprenant, celle-ci trouva d'abord fes Envieux. Il y en eut qui dirent fans la conoître, que ce n'étoit rien qui vaille; Que ces fortes de Propofitions fe faifoient tous les jours, & êtoient tous les jours rebutées. D'autres difoient que la dêpenfe en feroit fi exceffive, que la richeffe d'un Etât ne pourroit fuffire qu'avec peine à la Fortification d'une Place. D'autres contant les embrafures de chaque flanc, demandoient où l'on pourroit trouver tant de Canons pour garnir ces Places, puifqu'il n'en

PREMIER DISCOURS. faudroit pas moins de deux milles pour une de douze baſtions ſeulement ; ne comprenans point que les embrazures ne determinent pas le nombre, mais bien l'endroit où l'on peut mettre du Canon ſuivant le beſoin que l'on en a, ſoit pour rompre le travail des Ennemis, ou pour ſe rendre ſuperieur aux batteries de ſon attaque ; Ce qui ne ſe fait pas ſur toutes les faces des baſtions d'une Forterefſe tout à la fois.

Je ne rapporterai point diverſes autres extravagances qui furent avancées ſur le même ſujet : mais je dois dire que ſi cette maniere eut ſes Jaloux, Elle eut auſſi ſes Partiſans & ſes Protecteurs en aſſés grand nombre ; Et Meſſieurs de l'Accademie Royalle des Sciences en firent une telle eſtime qu'aprés l'avoir approuvée, ils firent mettre dans leurs Regiſtres le diſcours & le deſſein que je leur en avoit fait voir. D'ailleurs Monſieur le Comte Todt Marêchal & Ambaſſadeur de Suede, Monſieur le Marquis de S. Maurice Ambaſſadeur de Savoye, & pluſieurs autres perſonnes de grande qualité, qui nous faiſoient ſouvent l'honneur de ſe trouver à nos Conferences, en parlerent en tant de lieux & avec tant d'exageration, qu'il ent venir l'envie à pluſieurs autres de s'en uire.

Monſieur le Marquis de Louvois luy donna hautement ſon approbation aprés qu'il m'eut

fait l'honneur de m'entendre. Son Altesse Sereniſſime Monſeigneur le Prince voulut en ſçavoir juſqu'aux moindres particularités, qu'il examina ſur le diſcours & ſur le deſſein à ſa maniere, c'eſt à dire dans la derniere exactitude. Et l'on peut dire, que tout ce qu'il y peut avoir de bien & de mal y fut ſoigneuſement remarqué ; Il me fit mille belles objections ſur la largeur du foſſé, ſur la quantité de la terre qu'il y faut foüiller, ſur la hauteur de celle des baſtions, ſur les parapets de maçonnerie, ſur le terrain que je laiſſe entre la Cunette & la Contr'eſcarpe, ſur les fauſſes brayes, ſur les Contremines que je fais dans l'épaiſſeur des contregardes, & ſur mille autres choſes de cette nature.

Il me fit voir un grand eſpace dans la campagne au delà de mon Eſplanade, d'où l'on pouvoit battre mes grands flancs par le travers entre la Demi-lune & la Contregarde. Mais il approuva que je couvriſſe ce paſſage avec des Lunetes de pareille maçonnerie que celle des Contregardes ; *non pas me dit-il, que je croye que ces Ouvrages ſoient de grande défenſe ; mais ſeulement parce qu'ils nous couvrent tant qu'ils ſont à nous, & qu'ils ne peuvent ſervir de rien aux Ennemis aprés les avoir pris.*

Il loüoit ſur tout la facilité que cette pratique fournit aux faces des baſtions de ſe voir,

NOUVELLE MANIERE

Premier Discours. & de se défendre l'une l'autre de revers & dans le dos des brêches. Il voyoit bien que tous les Ouvrages que l'on a accoutumé de faire au dehors & au dedans des Places fortifiées suivant les autres manieres, pouvoient aussi servir pour augmenter la défense de celle-ci. Il étoit persuadé qu'elle pouvoit être facilement employée aux Places irregulieres. Mais il fut extremement surpris lors que je lui fis voir sur le dessein, la facilité incroyable que j'avois de reduire à ma maniere toutes les Places fortifiées suivant les differentes metodes des autres Ingenieurs, pourveu seulement qu'elles eussent un second flanc ; & cela sans rien changer aux faces des bastions, ni aux fossés, ni même aux Dehors.

Il demeura en suitte quelque temps sans parler, ayant les yeux arrêtés sur mon dessein, puis il me fit l'honneur de me dire ces mots de la maniere la plus obligeante du monde ; *Voila*, me dit-il, *une Fortification tout à fait nouvelle & extraordinaire, & c'est peut-être là tout ce que l'Art y peut apporter de meilleur : Mais comme les bastions ne se défendent pas tout seuls, il faut ici beaucoup d'hommes & beaucoup de Canons ; Il y faut un Gouverneur & des Officiers entendus, & sur tout des Magazins inépuisables de toutes les choses dont on peut se servir dans un Siege, si l'on veut profiter des avantages de la*

disposition & de la construction des parties forti-
fiées. Ce qui fait que je ne voudrois pas conseiller
que l'on fortifiât indifferemment toutes sortes de
Places en cette maniere, parce qu'il y en a de tel-
les qui par la foiblesse de leur défense se pour-
roient perdre aisément, en donnant une trop gran-
de facilité aux Ennemis de rompre les flancs, à
cause de leur ouverture, & qu'il seroit difficile de
recouvrer dans la suitte, aprés que les Ennemis
auroient pourveû à tout ce qui leur auroit manqué.
Je voudrois seulement, dit-il, qu'elle fut em-
ployée sur certaines Places que l'on appelle des
Clefs du Royaume, comme à Dunkerque, dont on
a, dit-il, envie de changer la Fortification, à
Brisach, à Perpignan & à Pignerol, qui sont
Places de grande étenduë, & que l'on peut pour-
voir abondamment de toutes choses.

Je ne dois pas oublier de dire que s'étant
fait montrer en suitte divers desseins d'Archi-
tecture que j'avois faits pour la construction
des Portes neuves de la Ville de Paris, il en
avoit justement mis à part les deux qui ont
été depuis executés, à la Porte S. Denis & à celle
de S. Bernard; en quoy l'on a rendu l'honneur
qui étoit dû à son choix.

Il arriva quelque temps aprés que sur les
Lettres que le Comte Todt avoit écrites à ses
amis à Stockholm au sujet de ma Nouvelle
maniere, diverses personnes de qualité de ce

païs-là, de qui j'avois l'honneur d'être connû particulierement, prirent occasion de parler si avantageusement de moi au Roy de Suede, qu'il envoya auffi-tôt ordre à fon Ambaffadeur de s'informer fi le Roi voudroit bien permettre que je fiffe encore un voyage auprés de fa Majefté Suedoife, pour y fervir en qualité de fon Precepteur principalement pour les Mathematiques. Le Comte Todt me fit l'honneur de me le dire, & d'en parler dans ce fens à Monfieur de Pompone, à Monfieur le Duc de Noailles & à plufieurs autres perfonnes de fa conoiffance.

Mais fa Negociation fut interrompuë; parce que Monfieur le Duc de Noailles, ayant dans le même temps fait voir au Roi quelques deffeins de ma nouvelle Fortification qu'il avoit eus de moi, & les ayant accompagnés de fes bons offices, dont il a toûjours été prodigue en mon endroit, Sa Majefté preoccupée d'ailleurs par la relation de Monfeigneur le Prince, Et parce que Monfieur de Louvois lui en avoit dit, voulut que j'euffe l'honneur de l'en entretenir moi-même.

J'avois heureufement fait preparér un affés grand modele en bois bien travaillé d'une Tenaille fortifiée à ma maniere, que je prefentai à fa Majefté avec le livre que je m'étois donné l'honneur de lui dedier. Il m'accorda

une

une audiance la plus favorable que j'eusse pû souhaiter, & j'eus le temps de lui tout dire & de m'êtendre sur le detail de mon dessein jusqu'aux moindres particularités : il me proposa diverses difficultés que je fus assés heureux de lui resoudre d'une maniere dont il parut satisfait. En un mot il y prit un si grand plaisir & temoigna tant d'estime pour le present que je lui faisois, que j'en ressentis aussi-tôt un effet tres considerable.

Il parla fort avantageusement de mon ouvrage le soir du même jour à son petit couché, & dit ensuite à Monsieur le Duc de Montausier qu'il croyoit ne pouvoir mieux faire que de lui accorder ce qu'il lui avoit demandé tant de fois avec empressement, qui étoit de me mettre auprés de Monseigneur le Dauphin pour Maître de Mathematique.

Il est juste que je donne en cet endroit quelque marque de ma reconoissance, pour les obligations extraordinaires que j'ay à Monsieur le Duc de Montauzier : Car ce Seigneur ayant conceu quelque estime pour moi, n'a jamais cessé de s'employer avec chaleur en toutes occasions pour me faire plaisir & particulierement en celle-ci, dont le succés lui a donné beaucoup de joye.

Au reste, quoi que la grace que le Roi me

faisoit en me confiant cet emploi, fût tres grande ; Je puis dire neanmoins qu'elle reçeut un accroissement notable par les paroles qu'il me fit l'honneur de me dire lors que je fus pour le remercier. C'êtoit à son levé, où lui ayant êté presenté par Monsieur de Montausier & lui faisant une profonde reverence, il me dit en presence de mille personnes, *qu'il m'avoit choisi pour enseigner les Mathematiques à son fils parce qu'il étoit persuadé que j'étois, en cela, le plus habile homme de son Royaume.*

Il ne faut pas s'imaginer que je sois assés impertinent pour tirer de la vanité de ce discours : La principale étude que je fais depuis plusieurs années est celle de me connoître moi-même : Ainsi je ne donne pas dans la foiblesse de la presomption. Mais aussi ne suis-je pas assés imprudent pour cacher, sous pretexte d'une sotte humilité, des paroles si avantageuses, & qui peuvent servir d'un têmoignage irreprochable, que j'ai eu au moins quelque part en l'estime du plus grand Roi du monde.

Je ne dois pas oublier, que m'ayant commandé peu de jours aprés, de lui porter un crayon & du grand papier qu'il êtendit lui-même sur le devant du modelle ; il passa toute une soirée à y marquer la forme d'une attaque qu'il avoit meditée pour s'approcher de mes

baſtions. J'admirai la conduite de ſes tranchées, la ſituation de ſes épaulemens, & de ſes Places d'armes, la diſpoſition de ſes batteries : car en verité tout y étoit tracé en Maître du mêtier. Et comme il m'eût ordonné de lui dire ce que je voudrois faire pour m'y oppoſer, ſi j'avois à défendre la Place ; il prit beaucoup de plaiſir à voir toutes les differentes eſpeces de coupures & de contr'approches que je lui traçai pour aller au devant de ſes travaux à la Campagne, & pour enfiler ſes tranchées de toutes parts. Surquoy Monſieur qui étoit preſent lui ayant dit que tout ce que je faiſois n'étoit que chicane, il répondit que cela étoit bien vrai ; mais que c'étoient ces chicanes qui conſervoient les Places & ruinoient les armées des Aſſiegeans. Il parut avoir beaucoup de ſatisfaction des Ouvrages que je traçai pour le recevoir à la Contr'eſcarpe, à la deſcente du foſſé, ſur le bord de la Cunette, dans les Dehors, & en tous les autres endroits où il faloit qu'il fît neceſſairement paſſer ſes approches.

C'eſt alors qu'il me dit, qu'ayant deſſein de faire fortifier quelques unes de ſes meilleures Places à cette maniere, il n'étoit pas juſte que les Etrangers en puſſent profiter les premiers ; Et qu'ainſi il étoit d'avis que cet Ouvrage demeurât dans le ſecret ſans qu'il en pa-

rut rien en Public au moins jufqu'à ce qu'il en eût autrement ordonné. Le livre que je compofai deux ans aprés, & dont je prefentai le manufcrit à fa Majefté, fous le titre *de l'Art de jetter les Bombes*, eut le même fort : Car aprés avoir témoigné de la fatisfaction de mon travail, il me défendit de le faire imprimer, par ce qu'il ne voulut pas que les Ennemis qu'il avoit alors, s'en puffent fervir contre lui pendant la guerre. Auffi ce n'a été feulement qu'aprés la conclufion de la Paix, que fa Majefté m'ayant fait l'honneur de me dire qu'Elle étoit fatisfaite de la conduite que j'avois tenuë auprés de Monfeigneur le Dauphin ; Elle me commanda de joindre ces deux Traités à tous les autres que j'avois compofés pour fon inftruction & de les donner au Public.

Voici donc celui de la *Nouvelle maniere de Fortifier les Places*, qui y va paroître tout tel qu'il eft dans le manufcrit que j'ai prefenté au Roi, à la referve de deux feüilles que j'y ai ajoutées, dont la premiere eft un deffein de la Ville de Maeftricht avec fes anciennes Fortifications, fur lefquelles fa Majefté m'ordonna d'appliquer la mienne peu de temps aprés l'avoir prife. L'autre eft un deffein que mes amis ont voulu que j'y ajoutaffe, pour faire voir avec quelle facilité je reduis à ma maniere, toutes

les Places deja fortifiées, pourveu qu'elles ayent du second flanc, sans y rien changer, ni aux faces des bastions, ni aux fossés, ni même aux Dehors.

NOUVELLE MANIERE
DE
FORTIFIER LES PLACES.

SECOND DISCOURS.

LE ROY a témoigné dans son dernier voyage de Flandres, qu'il prenoit beaucoup de plaisir à entendre raisonner sur l'Art de Fortifier les Places ; Il fait travailler à toutes les Villes qu'il a conquises depuis peu, & en divers endroits du Royaume; Plusieurs personnes ont pris la li-

berté de difcourir fur ces travaux : Ainfi j'ay crû qu'il ne me feroit point défendu d'en écrire mon fentiment, n'ayant pas eu l'honneur de le dire en prefence de fa Majefté.

Je ne fçay fi l'on approuvera les veuës nouvelles que je puis avoir fur ce fujet : mais peut-être devrois-je avoir quelque petite conoiffance dans cet art, puifque j'ay étudié les Fortifications toute ma vie, que j'ay vû ce qu'il y a de Places fortifiées en toutes les parties du monde, & que j'en ay remarqué foigneufement la force & la foibleffe. D'ailleurs j'ai fervi en plufieurs Sieges tant en attaquant qu'en défendant, en qualité d'Ingenieur. Et je fuis monté par tous les Degrés aux charges de la Guerre, où j'ay connu la difference qu'il y a entre tirer des lignes fur le papier ou les tracer fur la terre en prefence des Ennemis.

En toutes ces rencontres l'experience m'a fait voir que l'Art de la Guerre n'a pas trouvé tant de moyens pour défendre les Places que pour les attaquer ; J'ai medité long-temps pour inventer quelque genre de Fortification qui ôtat aux Affiegeans la force qu'ils tirent du nombre d'hommes & de Canons, & qui donnât aux Affiegés un efpace à mettre plus d'Artillerie & un avantage capable de fupléer au petit nombre d'hommes.

Mais comme ce que j'ay imaginé la deffus
eft

est nouveau, je ne doute pas qu'il ne m'attire d'abord la censure de plusieurs personnes ; Et il est vrai aussi qu'il n'y a rien de plus dangereux que d'inventer quelque chose contraire à un usage receu : C'est pourquoi je ne pretens pas donner ici mon avis comme une regle certaine, ce sont de simples pensées qui ne laissent pas d'avoir leur fondement, & qui peuvent être utiles si on les examine sans prevention.

Mais pour les rendre plus intelligibles il faut prendre la chose de plus haut & remonter jusqu'aux premiers principes de l'Art.

La premiere regle des Fortifications est celle-ci, *Toutes les parties de la Place doivent être flanquées.*

La seconde *la ligne de défence ne doit pas exceder la portée du Mousquet.*

Et la troisiéme *Toute la Fortification, & particulierement celle des flancs, doit être assés forte pour resister au Canon des Ennemis.*

Ces trois Regles ont fait naitre les trois principales manieres de Fortifier, que l'on appelle à l'Italienne, à la Françoise & à la Hollandoise. Lès Italiens qui ont commencé à bâtir au temps que les brêches se faisoient à coups de Canon, ont voulu entr'autres choses que la pointe de leurs bastions contint necessairement un angle droit, parce qu'ils ont crû que leur masse resisteroit mieux à la force de l'Ar-

G

tillerie, & ils ont fait leurs demigorges & leurs flancs de la sixiéme partie du côté interieur de leur Polygone & perpendiculaires à la Courtine, pratiquant des Orillons & des Places hautes & basses pour la défense de leur fossé.

Les François, s'étant apperceus que les flancs étoient facilement rompus par les batteries que les Ennemis ont acoutumé de loger sur la Contr'escarpe opposée, crurent premierement les mieux couvrir en les contournant de travers aux Ennemis & les faisant perpendiculaires à la face du bastion : Mais comme ils reconûrent la foiblesse de la défense oblique, & qu'il ne suffisoit pas qu'un flanc fût couvert s'il ne decouvroit lui même ce que les Ennemis peuvent faire dans le fossé ; ils changerent aussi-tôt cette pratique & firent leurs flancs perpendiculaires à la courtine ainsi que les Italiens, donnant à l'angle flanqué les deux tiers de celui du Polygone.

Les Hollandois ne se sont pas souciés que leur angle flanqué fût aigû, pourveu qu'il ne le fût en sorte que la pointe en pût-être trop aisement rompuë à coups de canon ; Et ils le font ordinairement en ajoutant 15 degrés à la moitié de l'angle du Polygone, & proportionant en suite leur courtine, leur face & leur flanc, de maniere que la courtine soit double

de la face, & celle-ci double de flanc. Ils s'attachent principalement à donner à leur face le plus de flanc en Courtine qu'il leur est possible, sans Orillons ni Places basses, mais avec une fausse-braye.

Cette maniere de pratiquer des seconds flancs seroit bonne si, outre l'incomodité de la défense oblique, l'Angle rentrant de la Contr'escarpe n'ôtoit pas au flanc la veuë de la face opposée, lors que les fossés sont de raisonnable largeur. Mais ce défaut est si ordinaire aux Places les plus considerables qui sont baties sur cette maniere, que je suis surpris de la reputation qu'elle s'est aquise; puis qu'il semble que les flancs n'y soient faits pour aucun usage, & que les faces ne doivent être défenduës que d'un petit endroit de la Courtine.

Quoi que ces manieres ayent été produites & mises en pratique par de grands hommes, & qu'elles ayent eu jusqu'ici l'approbation de ceux qui s'entendent à la défense des Places; Neanmoins le peu de resistance que les mieux fortifiées ont faite dans les Guerres dernieres, & particulierement au voyage que le Roy fit il y a quelques années en Flandre, à fait croire que la science d'Attaquer s'êtoit infiniment avancée au dessus de celle de Fortifier, & que supposant la vertu & l'industrie égale, & le reste proportioné entre les assaillans & ceux

G ij

qui défendent les Places, la condition de celui qui afsiege est beaucoup plus avantageuse que l'autre.

M⁽ᶜ⁾. de Pagan, raisonnant sur ce même principe, avoit proposé une maniere de Fortification qui en effet vaut infiniment mieux que les ordinaires, faisant ses flancs d'assés belle grandeur, perpendiculaires à la ligne de défense & capables de trois batteries l'une sur l'autre. Et la medaille qui a paru il y a quelques années en Angleterre ne contient qu'une pratique aisée de sa moyenne fortification.

Mais il n'a pas, ce me semble, tiré toute la défense que la disposition de la Figure peut donner ; Et comme je suis persuadé que *les Places ne se perdent que faute de flancs*, soit qu'ils soient rompus par les batteries des Contr'escarpes, soit qu'ils soient trop petits d'eux mêmes, ou tellement embarassés qu'ils ne decouvrent pas bien les faces des bastions qui leur sont opposées.

J'ay pensé à fournir une maniere qui *augmente extraordinairement la grandeur des flancs & des demi-gorges pour y faire plusieurs batteries, qui decouvre entierement le fossé, qui ôte aux Ennemis le moyen de faire ses batteries sur la Contr'escarpe, qui défende aussi fortement les Dehors que les fossés du corps de la place, & qui n'alonge point la ligne de défense.*

DE FORTIFIER LES PLACES.

Pour cet effet j'ôte un angle droit de celui de la figure, & je prens le tiers du reste, que j'ajoute à 15 degrés pour en faire mon angle diminué, sur qui je tire les côtés de ma tenaille, dont je prens la moitié de part & d'autre pour les faces de mes bastions ; puis ayant divisé le côté exterieur en dix parties égales, j'en prens sept que je rapporte sur les côtés de ma tenaille à commencer à l'angle du bastion, pour faire mes lignes de défense, dont je joints les extremités par une droite qui fait ma courtine ; & des mêmes extremités vers celles des faces opposées, je tire les lignes de mes flancs ; Et ma tenaille se trouve par ce moyen fortifiée de deux faces, de deux flancs & d'une courtine.

Par cette pratique l'angle flanqué ou du bastion est au Quarré de 60 degrés, de 66 au Pentagone, de 70 à l'Hexagone ; Et il s'augmente petit à petit dans tous les autres Polygones jusqu'à la ligne droite, où il est de 90 degrés.

L'Angle flanquant ou de la Tenaille est au Quarré de 150 deg., de 138 au Pentagone, de 120 à l'Hexagone ; Et il diminuë petit à petit dans tous les autres Polygones jusqu'à la ligne droite, où il n'est que de 90 deg.

L'Angle diminué est au quarré de 15 deg., de 21 au Pentagone, de 25 à l'Hexagone ; Et il

SECOND DISCOURS. s'augmente petit à petit dans tous les autres Polygones jusqu'à la ligne droite, où il est de 45 degrés.

L'Angle du flanc sur la ligne de défense est de 107 deg. 47' au Quarré, de 100 deg. 41' au Pentagone, de 97 deg. 48' à l'Hexagone ; Et il diminuë petit à petit dans tous les autres Polygones jusqu'à la ligne droite, où il n'est que de 90 degrés.

L'Angle du flanc sur la courtine est de 122 deg. 47' au Quarré, de 123. 11' au Pentagone, de 123. 48' à l'Hexagone ; Et il s'augmente petit à petit dans tous les autres Polygones jusqu'à la ligne droite, où il est de 135 deg.

Et par ce que je suis persuadé que la ligne de défense ne doit jamais être plus grande de 140 toises, ni plus petite de 120, aux Places que l'on appelle Royales : J'ai pour ce sujet fait deux suppositions que j'appelle *Deux Manieres*, dont la premiere qui est *la Grande* fait son côté exterieur de 200 toises dans tous les Polygones, qui donne par tout 140 toises pour la ligne de défense. Et la seconde ou *la Petite* fait par tout le même côté exterieur de 170 toises, qui donne peu moins de 120 toises pour la ligne de défense. Dans lesquels termes j'enferme tout ce qui se peut fortifier, parce qu'une plus longue étenduë de côté exterieur rend la défense inutile par le trop grand éloignement des flancs ;

Et une plus petite diminuë la longueur des flancs & augmente inutilement le nombre des bastions & la despense.

Dans la Grande maniere, où la ligne de défense est de 140 toises & le côté exterieur de 200.

Le Flanc est au Quarré de 27 toises, de 36 ½ au Pentagone, de 42 ⅓ à l'Hexagone; Et il s'augmente proportionellement jusqu'à la ligne droite, où il est de 70 ½.

La demi-gorge est au Quarré de 28 ⅓ to., de 33 ½ to. au Pentagone, de 39 à l'Hexagone; Et elle s'augmente proportionellement jusqu'à la ligne droite, où elle est de 100 toises.

La Face est au Quarré de 51 ½ to., de 53 ½ au Pentagone, de 55 à l'Hexagone; & elle s'augmente proportionnellement jusqu'à la ligne droite, où elle est de 70 ½.

La Courtine au Quarré est de 70 ½ to., de 60 ¼ au Pentagone, de 54 à l'Hexagone; Et elle diminuë petit à petit dans tous les autres Polygones, jusqu'à ce qu'elle devienne à rien à la ligne droite.

Dans la Petite maniere où la ligne de défense n'est que de 120 toises & le côté exterieur de 170.

Le Flanc est au Quarré de 23 to., de 31 au Pentagone, de 35 à l'Hexagone; & il s'augmente petit à petit dans tous les autres Polygones

Second Discours. jufqu'à la ligne droite, où il eft de 60 toifes.

La Demi-gorge eft au Quarré de 24 ½ to.; de 29 to. au Pentagone, de 32 to. à l'Hexagone; Et elle s'augmente petit à petit dans tous les autres Polygones jufqu'à la ligne droite, où elle eft de 85 toifes.

La Face eft au Quarré de 44 to., de 45 au Pentagone, de 47 à l'Hexagone, & elle s'augmente petit à petit dans tous les autres Polygones jufqu'à la ligne droite, où elle eft de 60 toifes.

La Courtine eft au Quarré de 60 ½ to., de 52 to. au Pentagone, de 46 à l'Hexagone; Et elle diminuë petit à petit dans tous les autres Polygones, jufqu'à ce qu'elle devienne à rien à la ligne droite.

Par où l'on peut premierement, conoitre que cette maniere ne s'éloigne pas beaucoup de la Hollandoife pour l'Angle flanqué, qui eft le même en l'une & en l'autre au Quarré, & qui ne differe aux autres figures, qu'en ce que l'agrandiffement de cet Angle va un peu plus vîte en la Hollandoife où il eft droit au Dodecagone, qu'en celle-ci où il n'eft que de 80 deg, & ne devient droit qu'aux Baftions fur la ligne droite. Et ces differences font de fi petite confequence pour la force ou la foibleffe de la pointe du baftion qu'il n'y a point de raifon de s'y arrêter: Mais au contraire elles agrandiffent

DE FORTIFIER LES PLACES. 57

diffent tellement les parties neceſſaires à la For-
tification, que nous avons eu juſte ſujet de
nous ſervir plûtôt de cette maniere que d'au-
cune autre. Ce qui ſe peut conoître par la dif-
ference de ſes parties, qui eſt bien plus grande
aux flancs & aux demi-gorges qui ſont celles
qui augmentent la défenſe, qu'aux faces qui la
diminuent; Celle des flancs êtant de 42 toiſes &
demi entre le Quarré & la ligne droite en la
grande maniere & de 37 toiſes en la petite; Celle
des demi-gorges de 71 toiſes & demi en la grande,
& de 60 ½ en la petite. Comme au contraire la
difference des faces n'eſt que de 19 toiſes en la
grande maniere & de 16 toiſes en la petite.

Ce que l'on pourroit même oppoſer que ces
angles aigus de la pointe des Baſtions en dimi-
nuent la capacité n'eſt pas conſiderable, puiſ-
que la difference de la ſurface d'un Baſtion à
angle droit & d'un autre à angle de 60. deg.,
les faces étant égales en l'un & en l'autre, n'eſt
que d'un huitiéme, qui devient inſenſible à 70
deg. & au deſſus.

Mes flancs ne ſont pas par tout perpendi-
culaires à la ligne de défenſe comme aux ma-
nieres de Mr. de Pagan; ils y font un angle un
peu obtus ſur les premiers Polygones, & la dif-
ference de la perpendiculaire n'eſt que de 17
deg. 47' au Quarré, de 10 deg. 41' au Penta-
gone, de 7. 48' à l'Hexagone; Et qui devient

H

insensible au dessus; En sorte que c'est si peu de chose, que cela ne donne aucune obliquité considerable à la défense. Cette difference neanmoins augmente tellement mes demi-gorges, que je trouve place au Quarré pour trois batteries, où je n'en pourrois faire à peine que deux si l'angle étoit toûjours droit.

J'employe ici toutes les raisons que Mr de Pagan rapporte, contre ceux qui craignent la trop grande exposition des flancs aux batteries que les Ennemis mettent sur les Contr'escarpes; Avec cette difference neanmoins qu'il ne met pour le plus que douze ou treize pieces dans ses flancs pour opposer à celles des Ennemis, au lieu qu'en certaines Places je pourrois leur en opposer dans les miens jusqu'à cent ou six vint pieces & jamais moins de vint à vint-cinq aux plus petites.

Mes demi-gorges sont assés grandes pour trois batteries l'une sur l'autre, une haute, une moyenne, & une basse en tous les Polygones; Et même en l'Hexagone & au dessus, il y a assés de place pour y construire des Cavaliers sur les allignemens des flancs, se servant pour cet effet de la terre des fossés.

Je ne prens que huit ou dix toises dans le flanc à l'angle de l'Epaule pour me servir d'une espece d'Orillon, & j'employe tout le reste en flanc couvert pour des batteries ou à loger des

Moufquetaires ; De forte que j'ay 18 à 20 toifes de flanc couvert au Quarré pour chaque batterie, c'eft à dire pour neuf ou dix pieces pour chacune, & pour trente ou trente deux pieces pour les trois.

Au Pentagone 26 ou 27 toifes de longueur de de flanc couvert, c'eft à dire pour treize ou quatorze pieces pour chaque batterie & quarante à quarante cinq pieces pour les trois.

A l'Hexagone 32 où 33 toifes de flanc couvert, c'eft à dire feize à dix - fept pieces pour chaque batterie & quarante huit à cinquante pour les trois, & dix - huit pieces au Cavalier ; fait foixante huit à feptante pieces pour la défenfe de chaque flanc.

Et ainfi des autres en augmentant jufqu'à la ligne droite où j'ai 60 ou 61 toifes de longueur de flanc couvert, qui me peuvent donner place pour trente ou trente deux pieces dans chaque batterie, & plus de quatre vingts dix pieces pour les trois, & jufqu'à cent ou fix vints pieces pour tout le flanc compris le Cavalier.

Au Pentagone & au deffus, je retire ma batterie baffe de la largeur de 5 ou 6 toifes en dedans de la demi - gorge, afin qu'elle foit mieux couverte de l'avance de l'Epaule qui lui fert d'Orillon quarré. Et cette retraite me fert à alonger mes courtines aux Baftions des Polygones de plufieurs côtés, & à en donner une à

SECOND DISCOURS. ceux qui font fur la ligne droite, aufquels pour ce fujet je voudrois retirer mes flancs en dedans de dix ou douze toifes de chaque côté, afin d'avoir quatorze ou quinze toifes de courtine.

Mes batteries internes s'élargiffent au dedans, parce qu'elle font contenuës entre deux lignes, dont l'une eft celle de la défenfe prolongée & l'autre vient en dedans de la pointe du Baftion oppofé & paffe par le coin de l'Orillon, qui par ce moyen me donne place pour cinq ou fix pieces, qui fe trouvent cachées font l'epaule de l'Orillon, que les Italiens appellent *Traditore*, & qui ne peuvent être veuës de la Contr'efcarpe, quoi qu'elles découvrent toute la face du Baftion oppofé & le dedans de la breche que l'on y peut faire. Il eft même impoffible de les demonter par les bricoles à caufe de la longueur du flanc.

Je donne au Plan des batteries du flanc depuis neuf jufqu'à douze pieds de hauteur l'un fur l'autre, c'eft à dire que le plan de la batterie baffe ne fera au deffus du fonds du foffé de moindre hauteur que de neuf pieds ni de plus grande que de douze; la moyenne pas moins de dix-huit pieds ni plus de vintquatre; Et le haut du rampart du Baftion, qui eft le même que le plan de la batterie haute, pas moins de vintfept pieds ni plus de trente-fix. Le Cavalier

doit être élevé sur le plan du Bastion à la même hauteur de neuf à douze pieds, non comprise celle de son parapet.

Mes parapets sont de trois toises de largeur, de neuf à dix pieds de hauteur aux batteries basses, de six à sept pieds aux moyennes, avec des Embrasures en l'une & en l'autre, & de trois pieds & demi aux hautes. La largeur des plattes formes aux batteries moyennes & basses n'est que de quatre à cinq toises sans le parapet.

La disposition de mes Bastions me donne encore cet avantage, que les faces opposées se voyent l'une l'autre & se défendent de revers d'une défense fichante, & qui découvre le dos des brêches.

Je fais une Demi-lune ou Contregarde à la pointe de chaque Bastion & parallele à ses faces, de maçonnerie solide sans terrain & contreminée par tout, de trois toises & demi ou ou quatre toises de largeur au plus, c'est à dire de six ou huit pieds de parapet & de douze ou quinze pieds de rampart.

Cette Contregarde me sert principalement à oster à la Contr'escarpe la veuë des batteries du flanc opposé, & son peu d'épaisseur doit encore empêcher les Ennemis d'y mettre leur canon après l'avoir forcée. Ce qui vaut beaucoup mieux que de faire une grande traverse

H iij

dans le fossé en continuant la ligne capitale de chaque Baftion, puifque ceci n'empêche pas la liberté du fossé, fait l'effet de la traverfe pour la couverture des flancs & fert de foi-même à fe défendre.

Je mets une autre Demi-lune dans le milieu de la courtine qui couvre entierement les Epaules ou Orillons des Baftions. Et pour en défendre le fossé, je prens dans la face du Baftion l'efpace qui le peut voir, dans lequel je fais une batterie baffe de cinq à fix pieces, & une autre plus reculée en dedans de la hauteur du parapet de la place. Le plan de la batterie baffe fera de niveau à celui de la moyenne du flanc, c'eft à dire de dix-huit à vint-quatre pieds de hauteur au deffus du fonds du fossé ; Et comme fon parapet eft de fix ou fept pieds, la hauteur eft en dehors de vint cinq à trente deux pieds; qui fuffit pour ôter la crainte que l'on peut avoir que la face du Baftion ne fe trouve trop affoiblie en cet endroit.

Cette Demi-lune me fert encore à défendre le fossé de la contregarde, & je prens dans fa face tout ce qui le peut decouvrir, ou je pratique deux batteries, l'une haute & l'autre baffe en la même maniere qu'en celle des Baftions. Je ne donne de Terreplein à cette Demi-lune qu'autant qu'il lui en faut pour le recul des pieces des batteries, & je laiffe le refte du de-

dans tous vuide pour faire plus aifement des contremines dans le rempart, & pour ôter aux Ennemis le moyen de s'y loger aprés l'avoir forcée.

Dans les angles rentrans de la Contr'efcarpe entre les Contregardes & la Demi-lune, je place des Lunetes de grandeur raifonnable & de maffonnerie folide & pareille à celle des mêmes Contregardes. Ce que je fais pour empêcher que les flancs de mes baftions ne foient veus de travers d'aucun endroit de la Campagne.

Et parce que c'eft dans le foffé où fe doit faire la plus grande défenfe ; je le fais ici de toute la largeur de mon flanc, afin d'y pouvoir loger les Contregardes & leur foffé, proportionant la largeur de l'un & de l'autre en telle forte qu'il en refte fuffifament pour le grand foffé. Et pour faire qu'il puiffe être veu de tout le flanc, je tire des lignes des Angles de l'Epaule à la pointe des Baftions oppofés, qui me determinent les Angles rentrans de mes Demi-lunes, de maniere qu'ils ne me donnent point d'empêchement à la défenfe.

Je mets une Cunette dans mon grand foffé que je fais regner tout à l'entour de la largeur de fept à huit toifes, élognée de cinq ou fix toifes de la Contr'efcarpe, pour ôter aux Ennemis la facilité de la remplir du trou de leur

descente dans le fossé ; laissant le reste au pied du Bastion pour y pratiquer des retranchemens & des logemens & disputer le passage aux Ennemis. Elle me sert encore à me garantir de l'insulte que l'on peut craindre du côté des flancs bas, qui paroissent d'un accès facile. Et pour en être plus assuré, il ne faut que continuer le mur de l'enceinte de la place de l'epesseur de deux pieds par tout le flanc & de la hauteur du reste, & ce mur pourroit être abbatu dans le besoin.

Je ne voi rien qui m'empêche de faire encore une Cunette plus étroite dans les fossés des Dehors, s'ils ont dix ou douze toises de largeur, & principalement aux endroits où l'on a pratiqué les batteries basses dans les faces des Demi-lunes. Je mets des Coffres & des Caponnieres dans tous les Angles saillans & rentrans des Cunettes pour en défendre les faces & pour se trouver plus prés aux passages que les Ennemis pourroient tenter par dessous terre.

Je laisse au dela de la Contr'escarpe des Dehors un Coridor de sept à huit toises de large, couvert d'un parapet avec ses banquettes & son esplanade lui donnant si l'on veut des saillies en dehors aux Angles rentrans de la Contr'escarpe, afin d'occuper du terrain & pratiquer des Places d'armes spacieuses.

Ainsi

DE FORTIFIER LES PLACES.

Ainsi je ne vois point d'endroit dans ma Fortification qui ne soit veu du moins de trois ou quatre autres ; Et je n'ay point de conoissance que l'on ait jusqu'ici proposé aucune *Maniere*, qui donne tant de place au feu de la défense, & tant d'empêchement à celui des Assaillans.

Qui est à mon sens tout ce que l'on peut desirer d'un bon Ingenieur ; à qui il n'est pas juste d'imputer ce qui peut arriver de facheux pendant un Siege, par l'ignorance ou la mort des Chefs, par le petit nombre ou la lâcheté des Soldats, par les Seditions, par le manquemens de Vivres ou de munitions, & par les autres malheurs, qui font ordinairement perdre les Places.

Si l'on veut, pour se défendre contre les mines & les fourneaux, se servir de ce que Mr de Pagan propose dans ses bastions, qui est de donner peu de largeur aux rampars des faces, & y en faire de secondes en dedans, separées des premieres par un fossé ; Il n'en sera que mieux.

Je pourrois aussi faire voir que cette Fortification peut être infiniment augmentée par la multiplication des Dehors, & par plusieurs avantages qu'elle est capable de recevoir par le dedans. Que dans les Places dont les gorges sont fort ouvertes, l'on peut retrancher la longueur de leurs faces vers les Epaules, & en

I

étendre par ce moïen considerablement les flancs, qui sur la ligne droite pourroient, sans rien alterer aux autres parties, s'agrandir au point de contenir plus de deux cens pieces de Canon pour la défense du fossé qui leur est opposé. Que cette Fortification peut être aisement appliquée sur toutes sortes de figures regulieres ou irregulieres. Que toutes les Places dèja fortifiées suivant les autres manieres, peuvent être tres-facilement reduites à celle-ci, sans rien changer ni aux faces des Bastions, ni aux Dehors ; pourveu seulement qu'elles ayent du second flanc ou en Courtine. Et mille autres choses de cette nature que je tais ; parceque je me suis proposé dans ce Discours, de donner l'explication de ma *Maniere*, le plus simplement & le plus succinctement qu'il m'a été possible.

On ne manquera pas d'opposer à cette invention beaucoup de difficultés, sur le sujet de la dépense, sur le nombre d'Artillerie & de Canoniers, sur la grandeur du fossé, sur la quantité des terres qu'il faut foüiller, sur la difference qu'il y a entre cette Fortification & toutes celles qui sont en usage ; On m'objectera qu'il faudroit ruiner tous les travaux anciens, & beaucoup d'autres choses de cette nature.

Mais mon dessein n'est pas de combattre icy toutes les Opinions contraires ; la Question est

de fçavoir feulement fi cette maniere de Forti- ſecond diſcours
cation feroit meilleure que les autres. Que fi
quelqu'un dit que je ne l'ai pas inventée, il
me fera plaifir de m'en montrer quelqu'exem-
ple; la Nouvelle Fortification de Mayence eſt
la feule qui y ait quelque rapport, mais quand
on l'aura bien examinée, on trouvera que ce font
deux chofes tres differentes.

Au refte j'ay joint à ce difcours quelques def-
feins qui peuvent en faciliter l'intelligence;
dont le premier eſt pour en enfeigner la pra-
tique fur toutes fortes d'Angles de Polygones
donnés. Le fecond, le troiziéme, le quatriéme
& le cinquiéme, contiennent partie de divers
Polygones fortifiés par cette metode. Le fixié-
me eſt le plan d'une Tenaille un peu grande
où toutes les parties de la Fortification font
mifes avec exactitude. Le feptiéme eſt le même
plan relevé avec fes profils. Le huitiéme eſt une
Table du calcul des Angles de plufieurs Poly-
gones fortifiés fuivant cette maniere. Le neu-
viéme eſt une autre Table du calcul des lignes
des mêmes Polygones, fur les deux differentes
mefures du côté exterieur, dont il eſt parlé dans
le difcours. Le dixiéme eſt pour faire voir la
facilité qu'il y a de reduire à cette maniere
toutes les Places déja fortifiées, pourveu qu'el-
les aient du fecond flanc, fans y rien changer,
ni aux faces des baſtions, ni aux foffés, ni mê-

I ij

me aux Dehors. L'onziéme est le plan de la Ville de Dunquerque avec ses anciennes Fortifications, sur lequel j'en ay mis une autre suivant cette metode, afin que par la comparaison de l'une & de l'autre l'on puisse mieux comprendre ce que celle-ci peut valoir. Et enfin le douziéme est le plan de la Ville de Maestricht avec ses anciennes Fortifications, sur lesquelles Sa Majesté me fit l'honneur de m'ordoner d'appliquer la mienne peu de temps aprés l'avoir prise.

FIN.

PRIVILEGE DU ROY.

LOUIS PAR LA GRACE DE DIEU, Roy de France & de Navarre : A nos amez & feaux Conseillers les Gens tenans nos Cours de Par-

lément, Prevôsts, Baillifs, Senéchaux, leurs Lieutenans & tous nos autres Justiciers & Officiers qu'il appartiendra, SALUT : Nôtre cher & bien amé le sieur BLONDEL Maréchal de nos Camps & Armées, Maître pour enseigner les Mathematiques à nôtre tres-cher & tres-amé fils LE DAUPHIN, ayant composé divers Ouvrages pour l'instruction de nôtredit Fils, SÇAVOIR: *La Nouvelle Maniere de Fortifier les Places*; l'Art de jetter les Bombes; & un Cours de Mathematique composé de plusieurs Traités de Geometrie, d'Arithmetique, d'Optique, de la Sphere, de Mechanique & autres, Nous aurions eu lesdits Ouvrages tres-agreables ; Et voulant qu'ils soient donnés au public, & en même temps procurer audit sieur BLONDEL l'utilité qui peut revenir de l'impression d'iceux. A CES CAUSES & autres à ce nous mouvant, de nôtre grace speciale, pleine puissance & autorité Royale, Nous avons audit sieur BLONDEL accordé & octroyé, accordons & octroyons par ces presentes signées de nôtre main, la faculté & privilege de faire imprimer vendre & debiter lesdits Ouvrages de *la Nouvelle Maniere de Fortifier les Places*, l'Art de jetter les Bombes, & ledit Cours de Mathematique, pendant le temps & espace de vingt années, à commencer du jour qu'ils seront achevés d'imprimer pour la premiere fois : Pendant lequel temps Nous avons fait & faisons tres-expresses inhibitions & défenses à tous Imprimeurs & Libraires de nôtre Royaume, Pays, Terres & Seigneuries de nôtre obeïssance, & à toutes personnes de quelque qualité & condition qu'elles puissent être, d'imprimer, faire imprimer, contrefaire ou imiter, vendre, debiter lesdits Ouvrages, sous pretexte d'augmentation, correction, changement ou autrement, sans le consentement par écrit dudit sieur BLONDEL ou de ceux qui auront droit de luy, à peine de six mil livres d'Amande, applicable

un tiers à Nous, un tiers à l'Hôpital General de nôtre bonne Ville de Paris, & l'autre tiers audit sieur BLONDEL ou à ceux qui auront droit de luy, de confiscation des Ouvrages contrefaits & de tous despens domages & interests. SI VOUS MANDONS ET ORDONNONS que du contenu en ces presentes vous ayés à faire joüir & user ledit sieur BLONDEL, & ayant cause, pleinement & paisiblement, cessant & faisant cesser tous troubles & empêchemens, VOULONS qu'aux coppies des presentes deuëment collationnées par l'un de nos amez & feaux Conseillers Secretaires, foy soit ajoutée comme à l'Original. COMMANDONS au premier nôtre Huissier ou Sergent sur ce requis, de faire pour l'execution des presentes tous Actes & exploits necessaires, sans pour ce demander autre permission, nonobstant Clameur de Haro, Charte Normande, prise à partie & autres Lettres à ce contraires : CAR tel est nôtre plaisir, DONNE' à S. Germain en Laye le quinziéme jour du mois de Decembre, l'an de grace mil six cens quatre vingt un & de nôtre Regne le trente neuviéme, Signé LOUIS; Et plus bas, par le Roy, COLBERT, & Sellé du grand sceau de cire jaune.

Et à côté est écrit. *Regiſtré* sur le Livre de la Communauté des Libraires & Imprimeurs de Paris, le 12 Janvier 1682. Suivant l'Arrest du Parlement du 8 Avril 1653. Et celui du Conseil privé du Roy du 27 Fevrier 1665. Signé ANGOT Sindic.

Achevé d'Imprimer pour la premiere fois, le dernier Fevrier 1683.

De l'imprimerie de FRANÇOIS LE COINTE, ruë des Sept-Voyes proche le College de Reims.

Fautes à Corriger.

Pag.	Ligne			
3	7	-ecffairo	lifez	-ecffaire
5	9	mille		milles
11	6	-meut		ment
	22	une	effacez	
12	23	-voir	lifez	-1ir
21	18	vû		vûs
60	2	auſquels		auxquels
	7	qu'elle		qu'elles

PRATIQUE
DE
LA CONSTRUCTION
DE LA
FORTIFICATION
NOUVELLE.

SOIT à fortifier l'angle Q A B dont les côtez
A Q & A B sont égaux.

Du Centre A de quelque intervalle que ce soit
comme A R, soit decrit le Cercle R z Z coupant les
côtés en R & Z ; dans lequel du point R soit in-
scrite la droite R z égale au rayon A R, afin que
l'arc R z soit de 60 deg. ; à la moitié duquel soit
fait égal l'arc z, 4 qui sera par ce moyen de 30. deg.,
& l'arc entier R 4 de 90. Et divisant l'arc z, 4 en

deux également au point 3, l'arc 3, 4 sera de 15 deg.. Ensuitte l'arc 4 Z (qui est le reste de l'angle proposé dont on a ôté un angle droit) soit partagé en trois également aux points 5 & 6 : Et prenant l'arc 3, 5 (qui est fait de l'arc 3, 4 de 15 deg., & de l'arc 4, 5 qui est le tiers de l'arc 4 Z,) rapportés-le des points R & Z sur la Circonférence du Cercle aux points Y & 7, & des points P & O aux points V & S ensorte que chacun des arcs R Y : Z, 7 : P V : O S soit égal à l'arc 3, 5. Enfin par les points Y & 7, du point A ; & par V & S, des points Q & B ; il faut mener les droites A Y X, Q V L, A 7 K, B S L ; qui se coupant respectivement aux points 8 & G, feront les Tenailles A 8 Q, A G B, dont chacun des côtés A 8, Q 8, A G, B G doit être coupé en deux également aux points N, T, C, D, qui termineront la longueur des faces des Bastions A N, Q T, A C, B D. Aprés quoy il ne faut que diviser l'un des côtés de l'angle comme A Q en dix parties égales, & en prendre sept comme du point Q en R, qu'il faut rapporter sur les côtés prolongez de la Tenaille comme de Q en I ; de A en M & F ; & de B en E ; pour avoir la longueur des lignes de défense A M, A F, Q I, B B ; Et joindre enfin les points I M, F E & I N, M T ; E C, F D ; pour avoir par ce moien les droites I M, F E pour les Courtines ; les droites I N, M T, E C, F D pour les flancs ; & les droites A C, A N, Q T, B D pour les faces des Bastions.

Le reste est expliqué dans le discours.

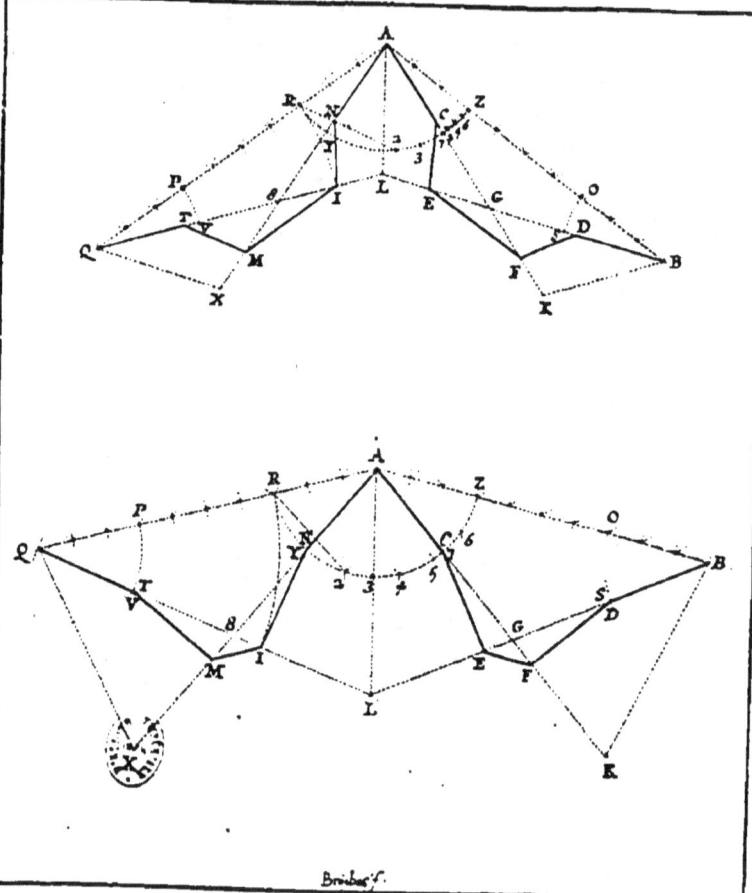

MANIERE D'APPLIQUER
la nouvelle fortification aux Places qui ont du second flanc, sans rien changer ni aux faces des Bastions, ni aux fossés, ni aux Dehors.

SOIT une tenaille fortifiée à la Hollandoise dont les faces des Bastions sont A C : B D ; les flancs C F : D E ; & la Courtine F E ; la Contr'escarpe N O P & la Demi-lune K L O M : où le point O qui fait l'angle rentrant de la Contr'escarpe, ôte au flanc droit la veuë de la face du bastion qu'il doit défendre, suivant la façon de fortifier la plus ordinaire & la plus mauvaise. Pour la reduire à la maniere nouvelle, il n'y a qu'à continuer les lignes des faces des Bastions au dela de l'angle flanquant G, comme A C I & B D H ; puis du point A sur B H, & du point B sur A I, mener les perpendiculaires C H : D I qui seront les flancs, & H I la Courtine de la fortification nouvelle, Laquelle n'a rien changé ni aux faces, ni au fossé, n'y aux Dehors. Les lignes de points marquent le detail des parties tant pour les batteries des flancs, des faces des Bastions & des demi-lunes, que pour les Contregardes & les Lunettes.

Maniere

d'appliquer la nouuelle fortification aux places qui ont du Second flanc; sans rien changer ni aux faces des bastions, ni aux fossez, ni aux dehors.

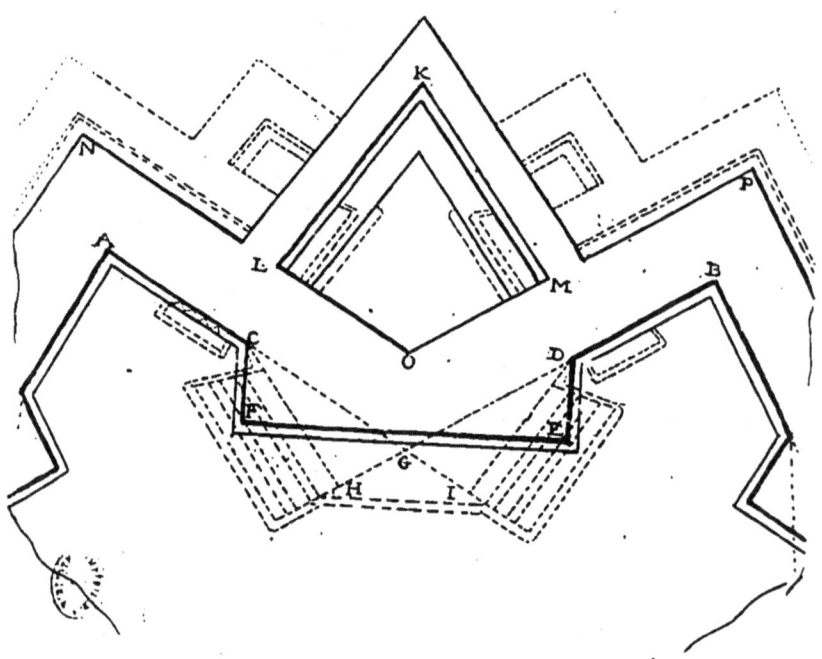

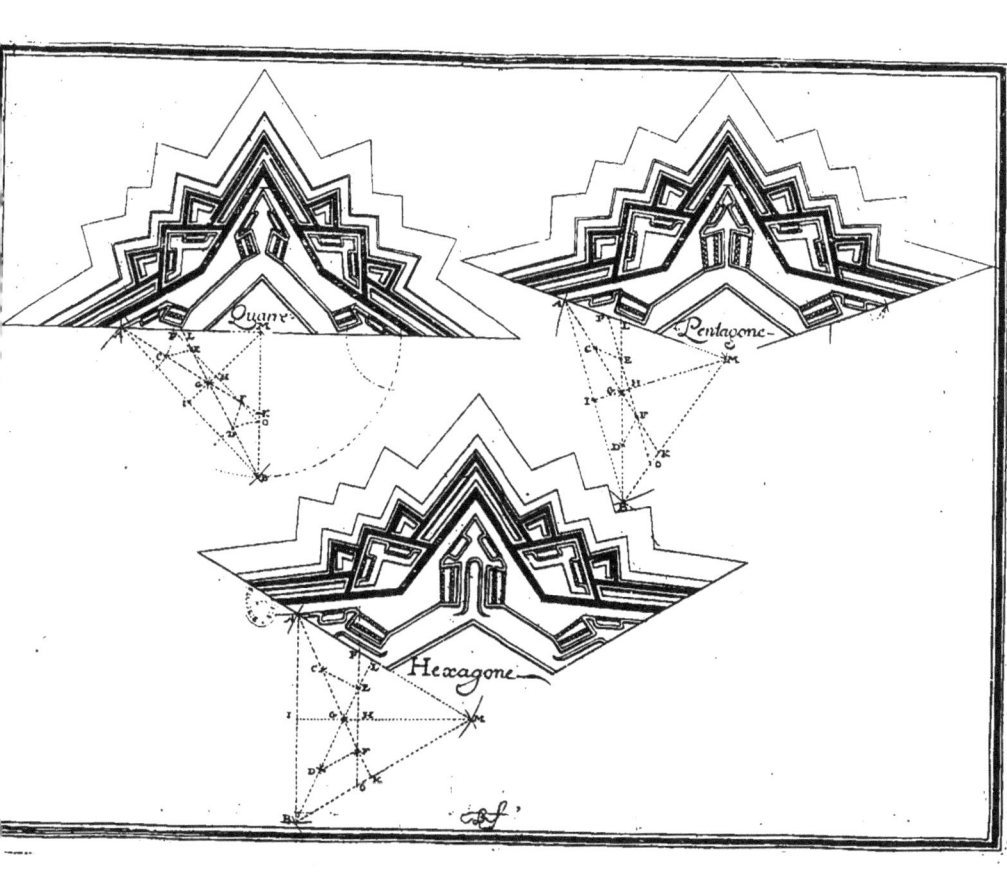

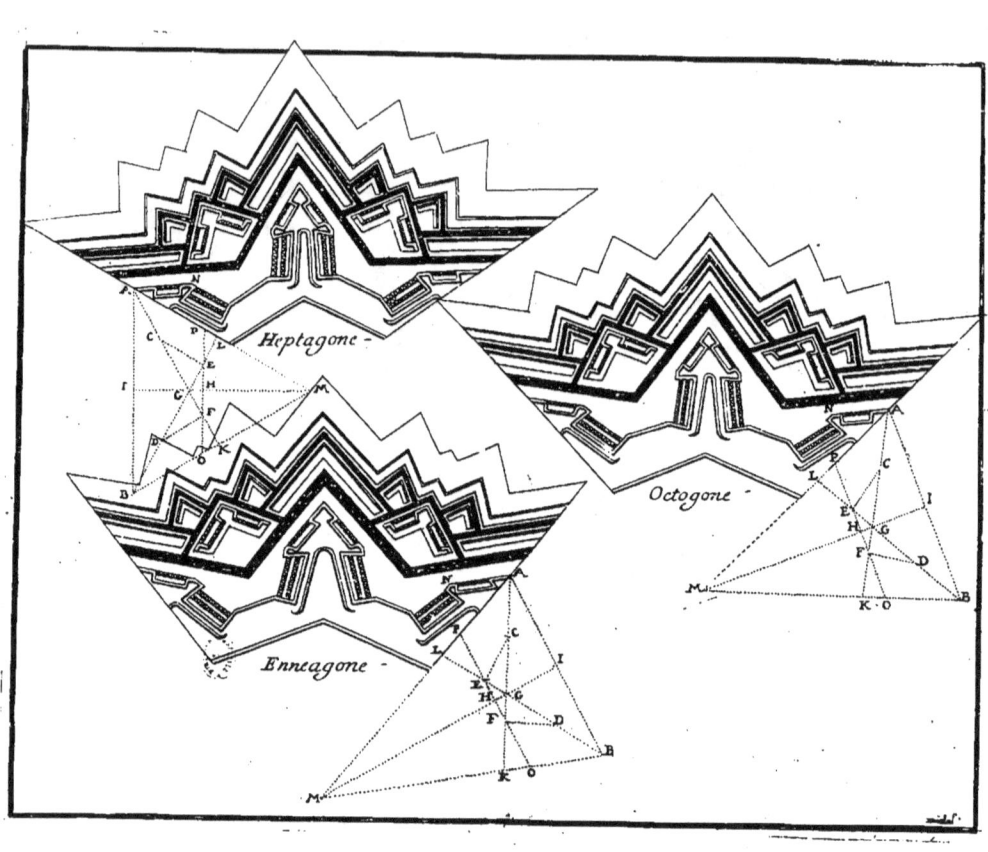

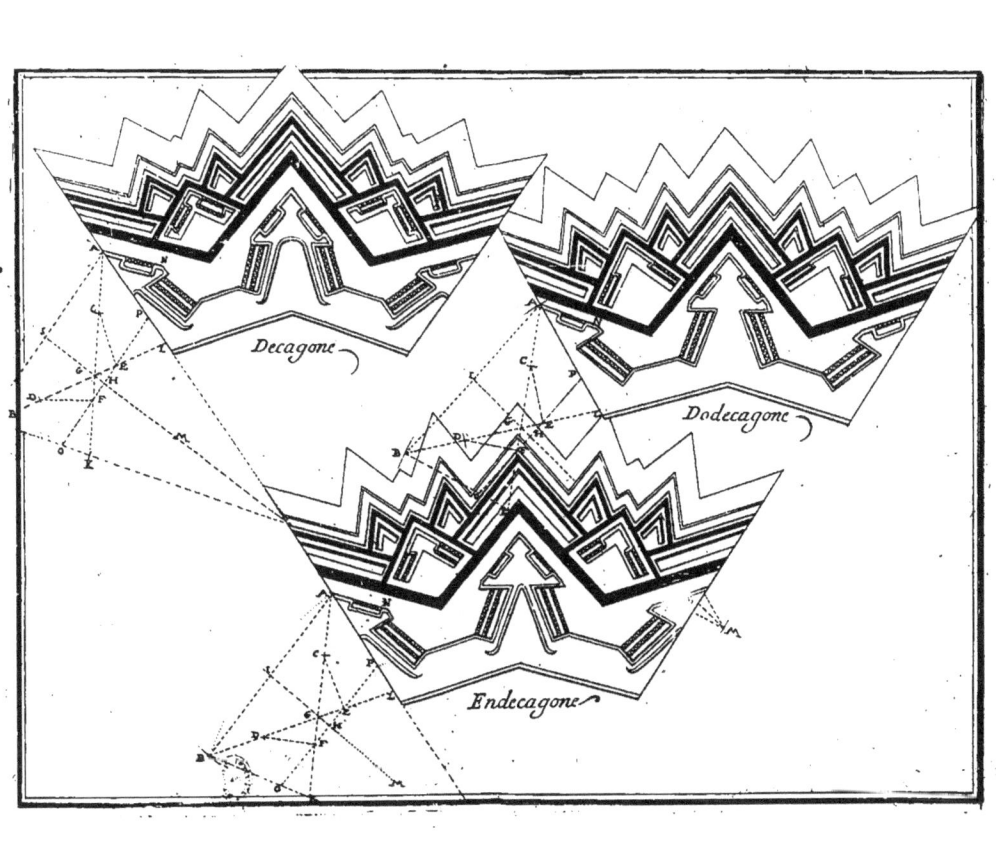

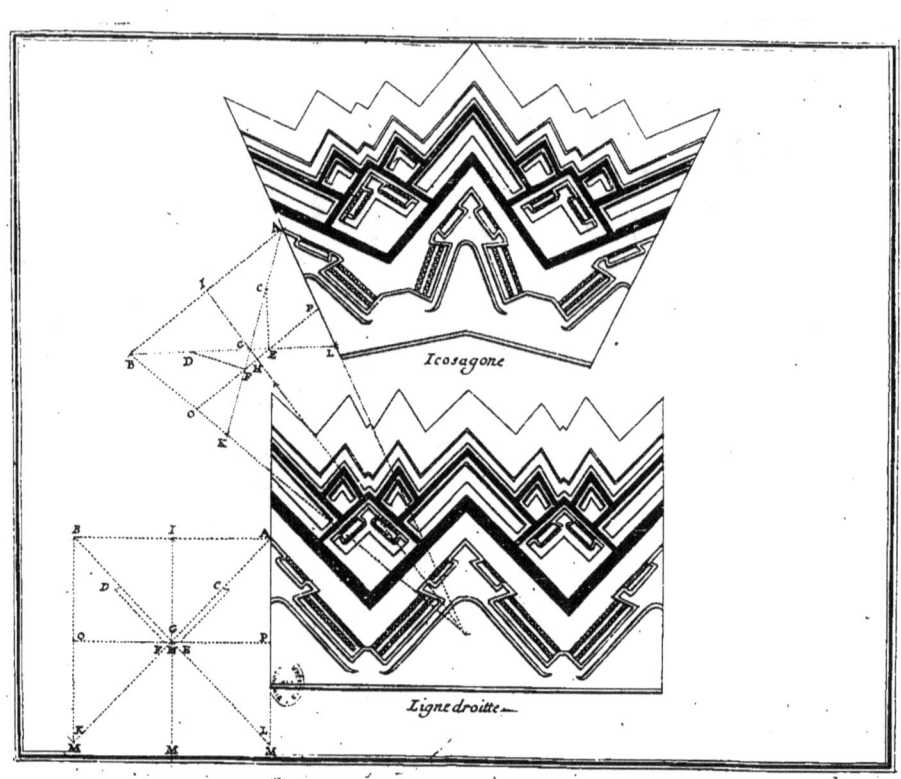

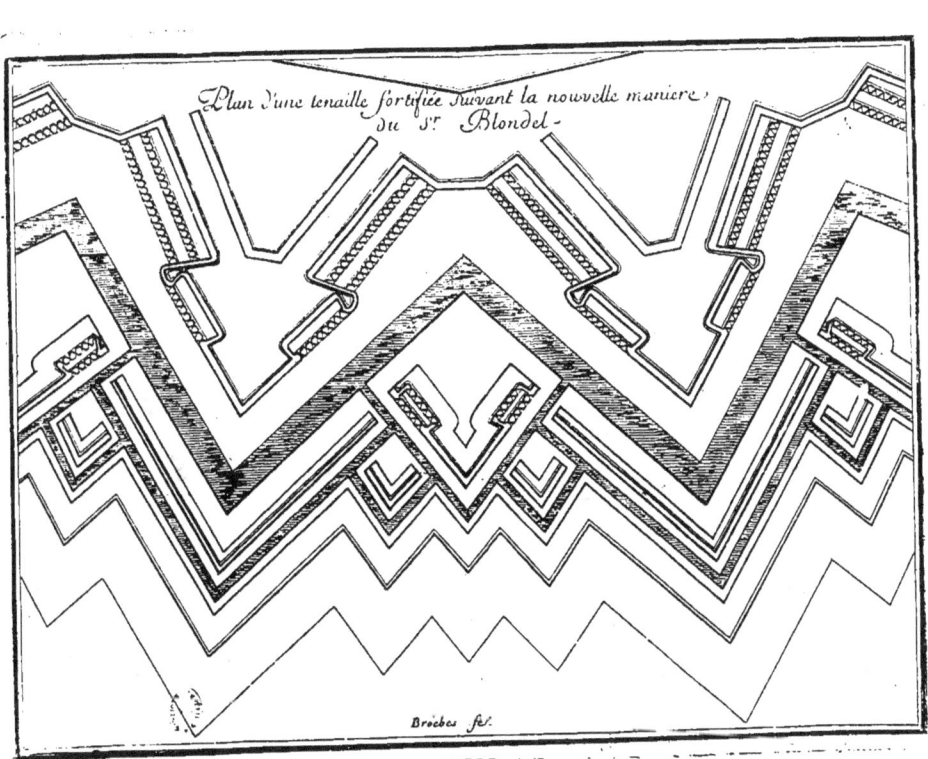

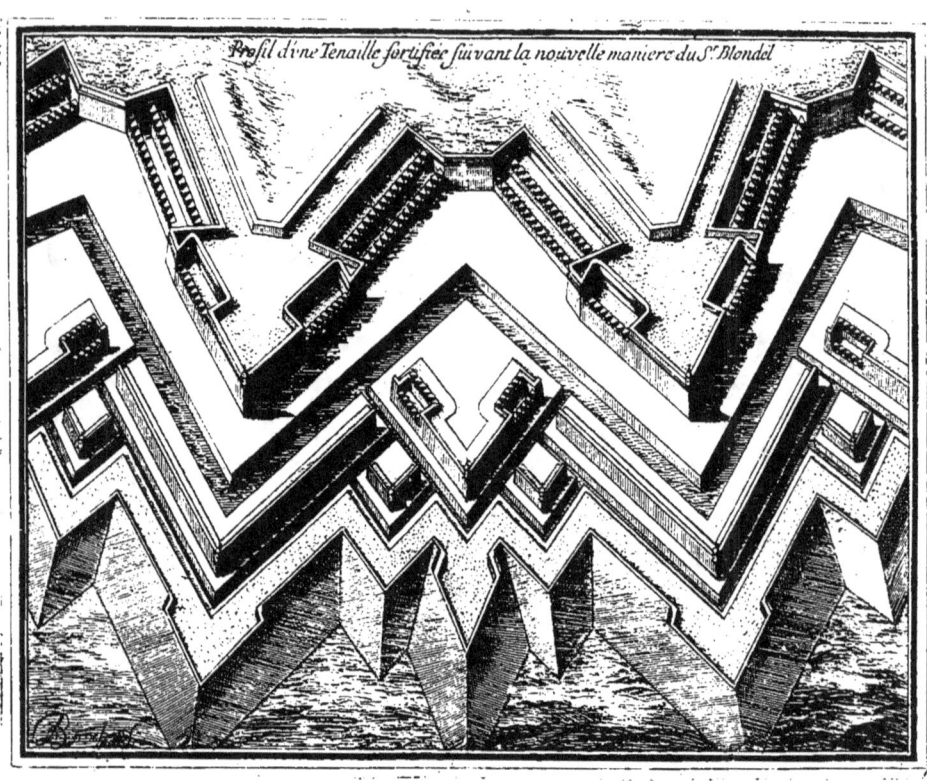

Table des Angles de la Fortification nouvelle du Sieur Blondel

Angles	A.N.B. du centre du Polygone	Q.A.B. du Polygone	M.A.P. moitié du Polygone	N.A.C. Flanqué ou du Bastion	M.A.C. moitié du Flanqué	C.A.I. diminué	A.G.B. Flanquant ou de la tenaille	F.G.D. Complem.t du Flanquant Epaule	F.D.B. de l'Epaule	F.D.G. Complem.t de l'Epaule	D.F.E. du Flanc	G.F.D.	G.D.F.	G.K.B.
Quarré 4	00 deg	90.	45.	60.	30.	15.	150.	30.	120.	60.	122.45	107.47	42.13	120.
Pentagone 5	72.	108.	54.	66.	33.	21.	138.	42.	132.	48.	123.11	100.41	37.19	105.
Hexagone 6	60.	120.	60.	70.	35.	25.	130.	50.	140.	40.	123.48	97.48	32.12	95.
Heptagone 7	51.25	128.35	64.17½	72.51	36.25	27.51	124.16	55.44	145.44	34.16	124.15	96.23	27.57	87.51
Octogone 8	45.	135.	67.30	75.	37.30	30.	120.	60.	150.	30.	125.4	95.4	24.56	82.30
Eneagone 9	40.	140.	70.	76.40	38.20	31.40	116.40	63.20	153.20	26.40	125.20	94.40	22.	78.20
Decagone 10	36.	144.	72.	78.	39.	33.	114.	66.	156.	24.	126.54	03.54	20.6	75.
Endecagone 11	32.44	147.16	73.38	79.6	39.33	34.5	111.50	68.10	158.10	21.50	127.42	93.37	18.13	72.17
Dodecagone 12	30.	150.	75.	80.	40.	35.	110.	70.	160.	20.	128.28	93.28	16.32	70.
Tredecagone 13	27.41	152.19	76.9½	80.47	43.23	35.46	108.28	71.32	161.32	18.28	129.2	93.1	15.12	68.5
Tetradecagone 14	25.40	154.14	77.7	81.24	40.42	36.25	107.10	72.50	162.50	17.10	129.30	93.5	14.5	66.28
Pentadecagone 15	24.	156.	78.	82.	41.	37.	106.	74.	164.	16.	129.50	92.50	13.10	65.
Hexadecagone 16	22.30	157.30	78.45	82.30	41.15	37.30	105.	75.	165.	15.	130.11	92.4	12.19	63.45
Heptadecagone 17	21.10	158.50	79.25	82.56	41.28	37.57	104.6	75.54	165.54	14.6	130.27	92.38	11.36	62.38
Octodecagone 18	20.	166.	80.	83.20	41.40	38.20	103.20	76.40	166.40	13.20	130.43	92.22	10.58	61.40
Enneadecagone 19	18.57	161.3	80.31	83.41	41.50	31.41	102.8	77.22	167.22	12.38	130.49	92.8	10.30	60.48
Icosagone 20	18.	162.	81.	84.	42.	39.	102.	78.	168.	12.	130.52	91.52	10.8	60.
Ligne droite	0.	180.	90.	90.	45.	45.	90.	90.	180.	0.	135.	90.	0.	45.

Table des Lignes de la Fortification nouuelle du Sieur Blondel

Lignes	AB Costé exterieur	BC Costé interieur	OP Ligne de deffence	AF Costé de la Face	BG Flanc	BD Couru	FD Demi gorge	EF Capital	FO	BO	BM Demi diametre intericur	OM Demi diametre extericur	FK	BR	CK	GF	EO
Quarre 4	200 170	127½ 109	140 120	103½ 86	51½ 44	27 23	70½ 60½	28½ 24½	52 42	141½ 120	89½ 75	23 19½	50 52	59½ 50	36½ 31	99 87	
Pentagone 5	200 170	129½ 111	140 120	107 90½	53½ 45	36½ 31	60½ 52	33½ 29	62 53	170 144½	108 91	28 24	74 62	61 52	33 28	96 82	
Hexagone 6	200 170	132 113	140 120	110 94	55 47	42½ 35	54 46	39 32	68½ 58½	200 170	131½ 111	34½ 29½	86 72	63 54	29½ 25	93 80	
Heptagone 7	200 170	137 117½	140 120	113 96	56 48	47½ 41	48 42	44 38	72½ 62	236½ 196	151 134	38 33	93 79	65½ 56	27 23	92½ 79½	
Octogone 8	200 170	142 122	140 120	115 98	58 49	50 43	41½ 35½	50 43	75 64½	262½ 222	186 157	47 40	101 87	71½ 60½	28 21	92 79	
Enneagone 9	200 170	146 125	141 120	117 99	59 49½	53 45½	38½ 32	54½ 46½	78 67	287½ 246	214 181	52 46	107 91	74 64½	22 19	92 79	
Decagone 10	200 170	150 129	140 120	119 102	60½ 51½	56 47	34½ 29	58 49	80 67	303 275	243 206	57 49	113 96	78 66	20 17	92½ 79½	
Endecagone 11	200 170	154½ 132½	140 120	122 203	60 51	56½ 48	31 27	61 52	82 69	355 328	273½ 232	62 53	117 100	81 69	19 16	93 80	
Dodecagone 12	200 170	156 134	140 120	122 104	61 52	58 49½	30 25	63 54	82½ 71	386 358	303½ 257	66 56	122 104	84 72	17½ 15	93 80	
Tridecagone 13	200 170	158 135	140 120	124 105	62½ 52½	58½ 50	29 25	64½ 55	84½ 72	418 382	333½ 282	72½ 60	126 107	85 75	16 14	93 80	
Tetradecag. 14	200 170	159 137	140 120	124½ 106	62½ 53	59 50	27 22	66 56	85 73	448½ 381	363 307	75 64	129 111	90 77	15 13	93 80	
Pentadecag. 15	200 170	161 138	140 120	125 106	62½ 53	60 51½	26 22	67½ 58	86 74	481 409	394½ 334	78 67	132 112	92½ 79	14½ 12	93 80	
Hexacaide cag. 16	200 170	163 140	140 120	126 107	63 53½	61 52	24½ 21	69 59	87 75	522 630	425½ 355	81 69	136 115	95 81	13 12	94 81	
Heptacaide cagone 17	200 170	165½ 142	140 120	127 108	63½ 54	61½ 52½	22½ 19	72 61	87 75	566½ 463	457 387	83 71	139 118	96 82	13 11	94 81	
Octocaide cagone 18	200 170	168 144	140 120	127 108	63½ 54	62½ 53	20 18	74 63	88 76	576 480	488 404	85 72	141 120	97 83	12 10	94½ 81½	
Enneadeca gone 19	200 170	170 146	140 120	128 109	64 54½	62½ 53½	19 17	75 64	88½ 76	606 525	517 437	85 73	143 121	98 83½	11 9½	94½ 81½	
Icosagone 20	200 170	171 147	140 120	128 109	64½ 54½	63 53½	18 16	74 64	89 76	639 gld.	549 75	88 75	145 123	99 84	11 9½	95 82	
Ligne droite	200 170	200 170	140 120	140 120	70 60	70 60	0 0	100 85	100 85	Infini Infini	Infini Infini	Infini Infini	200 170	141 120	0 0	100 85	

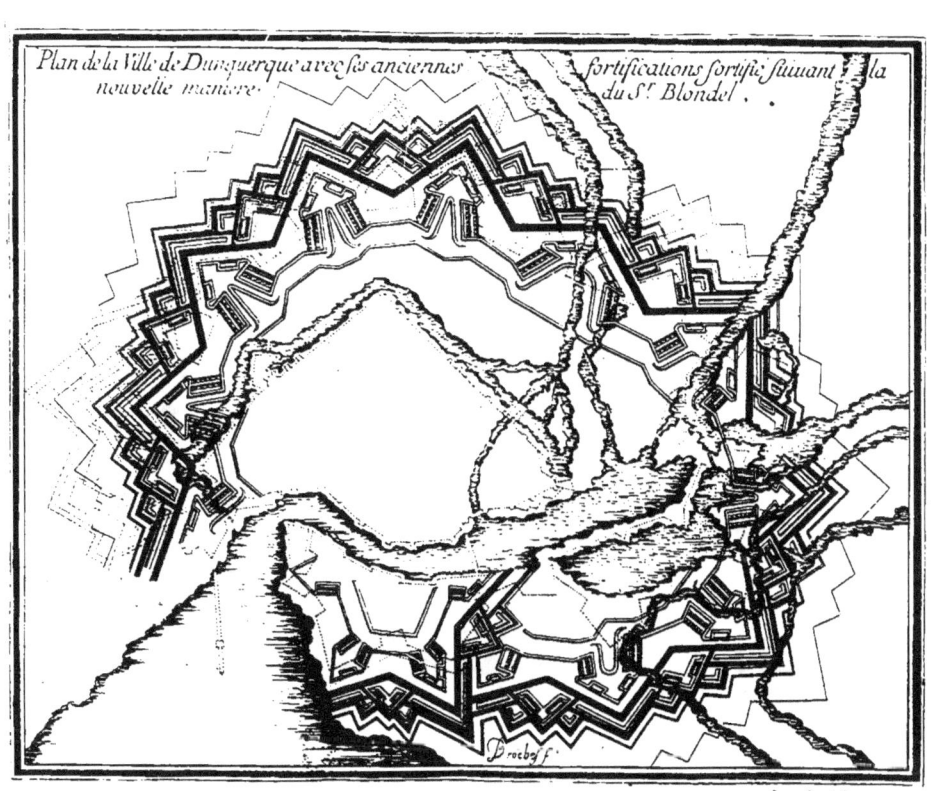

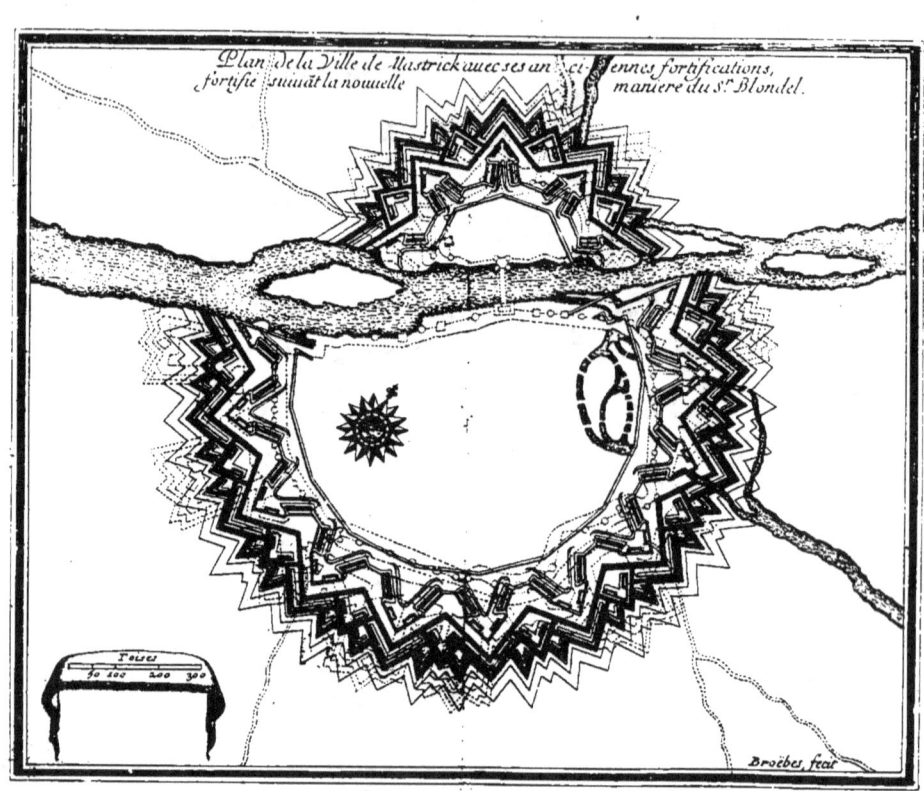

www.ingramcontent.com/pod-product-compliance
Lightning Source LLC
Chambersburg PA
CBHW071414220526
45469CB00004B/1289